文墨相知

丁酉長夏 文俊题

杨宝林 著

杨宝林书法作品集

辽宁美术出版社

图书在版编目（CIP）数据

文墨相兼：杨宝林书法作品集 ／ 杨宝林著． — 沈
阳：辽宁美术出版社，2017.8
ISBN 978-7-5314-7685-6

Ⅰ．①文… Ⅱ．①杨… Ⅲ．①汉字-法书-作品集-
中国-现代 Ⅳ．①J292.28

中国版本图书馆CIP数据核字（2017）第184193号

出 版 者：辽宁美术出版社
地　　　址：沈阳市和平区民族北街29号　邮编：110001
发 行 者：辽宁美术出版社
印 刷 者：沈阳晟邦印刷包装有限公司
开　　　本：889mm×1194mm　1/16
印　　　张：6.75
字　　　数：120千字
出版时间：2017年8月第1版
印刷时间：2017年8月第1次印刷
责任编辑：彭伟哲
版式设计：李香泫
责任校对：吕佳元
ISBN 978-7-5314-7685-6
定　　　价：78.00元

邮购部电话：024-83833008
E-mail：lnmscbs@163.com
http://www.lnmscbs.com
图书如有印装质量问题请与出版部联系调换
出版部电话：024-23835227

文墨相兼写风华

——写在《文墨相兼—杨宝林书法作品集》出版之际

胡崇炜

听了宝林即将举办『文墨相兼——杨宝林书法展』的想法和策展思路，十分高兴。同时宝林让我为展览写点东西，碍于多年的友情，只好从命。可这文章从何作起呢？想来还是从六年前说起吧！2011 年 5 月，宝林曾经在鲁迅美术学院美术馆举办第一次个人书法展，那次展览开幕式来的嘉宾不少，许多人第一次领略宝林书法风采。以往人们都知道他是一位书法理论家，特别在第八届全国书学讨论会获得一等奖之后影响很大。看了宝林的书法作品，同样给大家以惊喜。那次我也写了一篇小文，记得题目是一句古诗：『不信今时无古贤』。那篇文章主要是对一个学者型书法家的特质的评介。时隔六年，宝林又一次举办个人书法展，而且这一次他从创作水平、创作格调、展览的形式、内容都有了全新的理念。这次展览总体上分成八个板块，从不同内容、不同视角、不同表达方式进行创作，是一个充满新意和深度思考的书法展览。之前，宝林把这八个部分的作品图片拿给我作参考，我细细品读，获益不小，感受颇多。

看了宝林的展览架构和思路，我对他更增加了几分敬意，宝林仅用五、六年时间在艺术上的这种突破，令人刮目相看。宝林作为一名大学教授，一边带研究生深研古代书法理论，一边作为国内著名刘熙载研究专家不断有新的课题，同时又不断地进行书法的学习与创作。从他这次展览所分的八个板块中，处处都体现他的艺术思辨、理论运用与探究，流露出他对古代法帖的广泛涉猎。八个板块：『抱朴心画』，表达其个人对书法艺术的主要观点与理念；『情系盘锦』，用赋的形式表达其个人的丰富经历，回归朴素生活的艺术感悟，既有文字的记载，又有笔迹亦心迹的记录；『辽宁书史』，表达其对家乡书法历史沿革的关注，表现的是作为一个书法家一种寻根的艺术情怀，『走进红楼』，表达着其深厚的文学修养，和对名著的深刻理解，用书法或文或联或诗诠释了红楼梦这部经典的深刻内涵，『诠释融斋』，表达了作为刘熙载研究专家对刘熙载艺术思想的解读，诗、联、札记，既有对先贤的仰视，又有自己的研究思考，从中可读到其书之古韵和学人之风骨；『饮水思源』，其中所流露的是对恩师从文俊先生的感恩之情，这个部分不仅是艺术感人，其心之诚亦感人，古之成大学问者，无不是宝林这种品行，他们对师恩终生感念，动人心魄，感人情致；『寻梦兰亭』，通过颂赞兰亭之联、诗、札记等，表达了其对兰亭的神往，抒发的是宝林在书法创作上的远大志向。可谓心中有书法，梦里思兰亭。以上七个板块的内容，均为宝林原创，主要体现了『文墨相兼』的『文』。『诗文撷珍』，这个板块主要是抄录古代时贤诗文、联语，因为书法总是与优美之诗文相伴，表现一种从众的『尚古』心理。这重点体现『文墨相兼』的『墨』。品读这几板块的艺术构思，我主要从三个方面认识宝林先生的书法创作脉络，思考这个展览的意义。

一是，学识的宽博与赤诚是宝林作为学者型书法家的第一特质。作为书法学术理论方面的一个杰出人才，宝林得到了省内外书法界的一致赞誉。我在与宝林参加一些其他领域，比如文学研讨会，比如王贺良先生书法研讨会等各种学术活动，宝林的发言往往是掷地有声，文学、诗词、歌赋、戏剧、书法，凡他涉猎的艺术门类都能驾轻就熟有效运用，可谓触类旁通。同时，在他研究范畴之外的哲学、美学、历史、民俗等亦有理有据，精辟精彩。从这次展览中所设计的八个板块足见其专与博的有机结合。一个学者，一个书法底蕴丰厚的书家，他所表现的是特立独行的艺术思想。『走进红楼』与『寻梦兰亭』似乎没有什么必

然的联系，然而，作为中国文学的经典，又有着一种密不可分的文化基因。《红楼梦》与宝林的『兰亭梦』是一个文人所无法割裂开来的文与墨的情愫。宝林在走着自己的路，这条路很宽博，很旷达，文与墨的两轮驱动并行必将走得远、走得快。我有时在听他娓娓道来谈古论今时，心中油然而生出一种敬意，读书真好！宝林

二是，不变的法则，幻化的意境。因为是书友，又是挚友，我一直在关注宝林书法发展的走势，总体说他在两条轨迹上不断地前行，一条是临帖、创作，另一条是以刘熙载为主体的古代书法艺术研究。可以从其字形和字势的苦苦临帖而渐渐完备起来的，宝林在用学者的严谨研习书法，我在品读他书法作品时几乎找不到书法创作中的『硬伤』。书法艺术与其他艺术相异之处便是法度的严谨，也就是书法之法。在法则的严谨中宝林有着自己艺术的自由与自然境界，从此次展的八个板块中有的可以看到他在写灵、写性、写情的综合表达，像『辽宁书史』板块中的《王庭筠小传》以行草书之，其点画灵动、情境交融，文气十足。《高其佩传》，也是挥洒自如，可谓行云流水、自在的书写中又有点画的完整，淘为佳作。《盘山赋》，记载了宝林二十多年前在盘山县的生活写照，充满了他对盘山的情感，字里行间流淌着一种文人的情怀，点画跃动中表达的是真情实感，心迹中没有了主观的摆置，是随意间放松、放怀，使每个字都有了一种鲜活。『抱朴心画』中的旧作《文墨相兼》写出了激情，点线之间了无痕迹，挥运起止，有节律，有骨力，给人以震撼。『饮水思源』板块中的四条屏，也是一件让我感受非凡的佳作，是宝林为恩师从文俊先生所作诗稿，诗文自然是充满了对恩师的谢恩之情，同时在书法上表现既有敬仰与庄严，又有平和温文之典雅，同时又写得点画饱满、敦厚、舒朗、蕴藉。

三是，帖之流美与碑之沉雄的融会。如果把2011年那次书法展的作品与这次的展出作品相比较，不难发现这次的作品较之上次有了不小的提升，从这一点上我们也可以看到宝林不断地学习与不断吸纳并不断地超越自我的艺术路径，这自然是一个学人虚心向学的具体体现。表象上说最直接的表现是厚重，如果说上一个展览中宝林作品多以帖的流美示人，那么这一次在帖的流美上又融入了碑的厚重，无论大字小字皆然，宝林不愧为学人，深谙学问之规律，艺术之规律，取得了碑的厚实，融汇于原有的帖之中，揉之自然，其灵秀与厚重融为一体，和谐完美，真是妙哉！『诠释融斋』板块之中的五言联『昭阳映翰墨，楚水起文章』，五个大字沉着浑厚，且从容自然，既有帖之生气又不失为碑之精髓。『寻梦兰亭』板块之中的《兰亭诗四首》行书作品中，用汉简的形式写得朴茂厚重，偶有章草的笔意，其线性中多了许多苍涩之笔，表现的酣畅又遒劲，读来有一种质感。『走进红楼』板块中的联句：『宝钗做事借风力，黛玉赋诗不倩人』。既有行书二王之风的端庄，又有章草的浑圆，既文气又和气。

综观宝林书法艺术创作思绪万千，感想很多，个中体会是宝林的书艺精进使我备受感染，动起笔来一气呵成，写了如上一些感悟之词，中心目的祝贺宝林书法

展览成功！

（作者系辽宁省文学艺术界联合会副主席、辽宁省书法家协会主席、中国书法家协会理事）

秋砚 摄

作者简介

杨宝林，笔名杨抱朴，吉林大学书法文献学博士，国家二级教授，享受国务院特殊津贴专家，中国书法家协会教育委员会委员。现任沈阳师范大学书法教育研究所所长，辽宁大学、沈阳师范大学双聘研究生导师，辽宁省文艺理论家协会副主席，辽宁省高校书法研究会主席，辽宁省书法家协会理事，教育部学位中心评议专家。

曾获第八届中国文联文艺评论奖；第四届中国书法兰亭奖理论奖；第八届全国书学讨论会一等奖；第三届辽宁省书法兰亭奖；第十二届、第十三届辽宁省哲学社会科学优秀成果奖（政府奖）；辽宁省第二届『最佳藏书人』奖，被辽宁省文联聘为『特聘评论家』。

著有《南唐后主李煜》《刘熙载书学研究》《诗鬼之诗》《苏东坡集诠释与解读》《刘熙载年谱》《漫步于学术与艺术之间——杨宝林学术论文集》等 15 部专著，在学术刊物上发表论文近百篇，主持国家和省级课题多项。

2011 年在鲁迅美术学院成功举办个人书法展览。

近年来相继主持召开了『首届沈延毅全国书学研讨会』、『首届辽宁书法史全国学术研讨会』、『杨仁恺全国书学研讨会』等多次大型学术会议。2016 年考证出唐代韩择木即韩愈的族叔为辽宁义县人，从而将辽宁名人书法的历史向前推近了五百年，对辽宁书法研究作出重大贡献。

目 录

辽宁书史

　　这一板块共有16件作品，基本上勾勒了辽宁书法史。从石刻可以追溯到三国时的《毌邱俭纪功碑》和西晋的《好大王碑》。从书法名家可以追溯到唐代的韩择木。此后名家还有金代的王庭筠、元代的耶律楚材、清代的王尔烈，『辽东三老』『辽东三才子』等。乾隆四大家中，我们辽宁籍就占了三席。可谓群星璀璨，不胜枚举。该板块还以『辽宁书法家族』『辽宁书法之最』等为题目，尽可能多地涵盖历史上的辽宁书家。辽宁书法史研究很薄弱，相信这一板块对弘扬地域书法定会有所佐助。

韓擇木是盛唐時期書法名家擅八分書與史惟則蔡有鄰

顧誡奢皆名家杜甫有詩云尚書韓擇木騎省蔡有鄰開元

以來八分翰也俺有二子成三人玄宗皇帝尤盛貴重云韓氏

穎畢是哪尚有爭議元和姓篡說是廣陵人多泛之姑不確

唐書泉志蒙述云賦昔註云韓擇木昌黎人工部尚書六敘

莅嘗任實蒙擇木先後同官國子司業所言當尝意愛又韓秀

實墓志云公諱秀實字孟堅其先昌黎人也擇木有三子曰秀實、

秀弼和秀榮皆工書該墓志是由秀弼和秀榮撰文出丹三人不

會苏典忘祖綜合而言擇木當為昌黎人毋疑應以前昌黎應為

今遼寧義縣梅古昌黎東漢時以交黎改治所在今遼寧義孫而今

昌黎乃金大定廿九年置且在河北往昔學界均認為遼寧

書法取早名家是金代王庭筠如今應是唐代韓擇木　楊抱樸

韩择木四条屏

138cmx35cmx4

韩择木是盛唐时期书法名家，擅八分书，与史惟则、蔡有邻、顾戒奢齐名，杜甫有诗云：『尚书韩择木，骑省蔡有邻。开元以来数八分，潮也俺有二子成三人。』玄宗皇帝亦盛赞其书。韩氏籍贯是哪？尚有争议。《元和姓纂》说是广陵，今人多从之，然不确。唐窦泉、窦蒙《述书赋并注》云：『韩择木，昌黎人，工部尚书，右散骑常侍。』窦蒙、择木先后同官国子司业，所言当不虚。又《韩秀实墓志》云：『公讳秀实，字孟坚，其先昌黎人也。』择木有三子，曰：秀实、秀弼和秀荣，皆工书。该墓志是由秀弼和秀荣撰文书丹，二人不会数典忘祖。综合而言，择木当为昌黎人无疑。唐以前昌黎为今辽宁义县，按古昌黎东汉时以交黎改，治所在今辽宁义县。而今之昌黎乃金大定廿九年置，且在河北。往昔学界均认为辽宁书法最早名家是金代王庭筠，如今应是唐代韩择木。

杨抱朴

王庭筠条屏
66cmx33cmx4

王庭筠，字子端，号黄华金代辰州熊岳人，进士，曾官翰林院修纂（撰）。工诗，精书画。元好问称其『百年文章公主盟』，公推金代东北文人第一。其书学二王、黄山谷，尤钟情米芾，几可乱真。

庭筠书风雄俊洒脱，萧散平和，元好问跋《国朝名公书》云：
『黄华书如东晋名流，往往（以风流）自命，如封胡、羯末，犹有蕴藉可观。』

庭筠出自书香门第，父遵古进士，能文章，醉心伊洛之学，有『河东夫子』之誉。

子万庆，官辽东巡抚，亦克绍箕裘，诗文书画俱佳。元人王恽云：
『黄华先生

以海岳精英之
气，发而为文章
翰墨，当明昌间
映照一时，惟其
早世，识者至今
惜之。余向客京
师，好事家屏围
帧轴，无非澹游
诗翰，乃知老成
虽远，典型尽在
于是。此幅尽公之
老笔，尤潇洒可
爱，岂神完守固，
气自清明，虽耄
而不衰者耶？』
澹游即万庆
也。

丁酉三月

抱朴

90cmx48cm

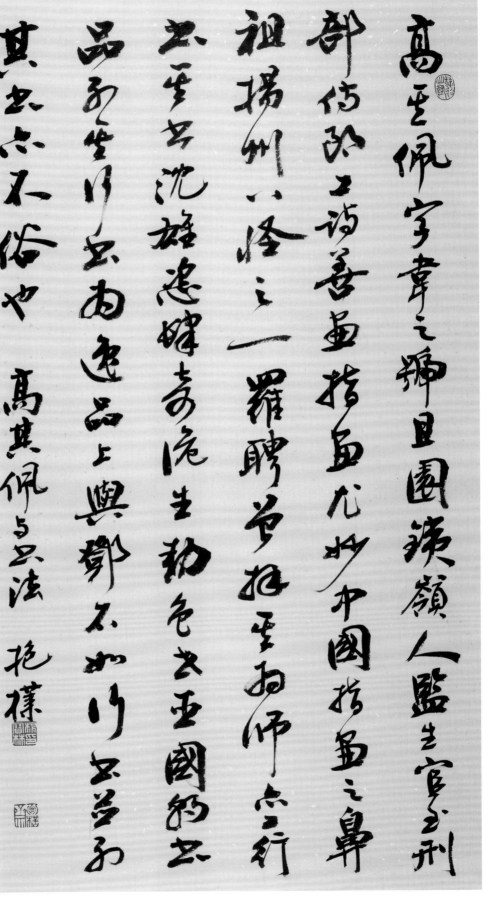

高其佩字韦之，号且园，铁岭人。监生，官至刑部侍郎。工诗善画，指画尤妙，中国指画之鼻祖。扬州八怪之一罗聘曾拜其为师。亦工行书，其书沉雄恣肆，奇诡生动。包世臣《国朝书品》列其行书为『逸品上』，与邓石如行书并列，其书亦不俗也。

高其佩与书法

抱朴

王尔烈号瑶峰，辽阳人，乾隆三十六年进士，殿试二甲第一名，即所谓之传胪，为辽东汉人科举名次最高者。工诗文、善书法，宗二王，有『文压三江王尔烈』之传说，为辽东人争光。王尔烈曾官四库全书纂修，与当时书法名家多有交集，其七十大寿时伊秉绶、纪昀、翁方纲、刘墉等或书寿字，或以诗祝贺，极一时之盛。抱朴

王尔烈号瑶峰辽阳人乾隆三十六年進士殿試二甲第一名即所谓之傳臚為遼東漢人科舉名次最高者工詩文善書法宗二王有文壓三江王尔烈之傳説為遼東文人争了光王尔烈曾官四庫全書纂修與當時書法名家多有交集其七十大壽時伊秉綬紀昀翁方綱刘墉等或書壽字以詩祝賀極一時之盛　楊艳樸

清中期李锴、陈景元和戴亨合称「辽东三老」，三人以诗名世，然亦大都善书。李锴，字铁君，号眉山、豸青山人，铁岭人。李成梁后裔，以笔帖式举荐博学鸿词，未中选，后隐居盘山三十年。性狷介，善诗文、书，宗魏晋，楷、行、草均佳。

魏晋古雅多姿。著述甚丰，至尚又被收入《四库全书》。陈景元，字子大，号石间，海城人。终身布衣，安贫乐道。居三老中最为困窘者，然执著于文学艺术。工诗善书画，书长于古隶，诗苍古不凡。

「辽东三老」与书法
46cmx46cmx4

清中期李锴、陈景元和戴亨合称「辽东三老」，三人以诗名世，然亦大都善书。

李锴，字铁君，号眉山、豸青山人，铁岭人。李成梁后裔，宗魏晋，楷、行、草均佳。善诗文，喜盘山二十年。善书，性狷介，后隐居盘山二十年。以笔帖式举荐博学鸿词，未中选，其《尚史》被收入《四库全书》。

陈景元，字子大，号石间，海城人。终身布衣，安贫乐道。居三老中为最为困窘者，然执著于文学艺术。工诗善书画，书法长于古隶，诗苍古不凡。有《石间集》。

戴亨，字通乾，号遂堂。本仁和人。早年随父戴梓谪居奉天，遂自称奉天人。康熙六十年进士，曾为山东齐河知县，因忤上司去官，以授徒为业。工诗，宗杜甫，有《庆芝堂诗集》。文献虽无善书之记载，作为进士，书亦

出六不會岁

袁枚随園詩話若論及遼東
三老然無李鍇而易之以馬長海
迄今學界公認李鍇陳景元和戴
亨為遼東三老三人為野逸之人
是奇人高士至工自然不俗
遼東三老與工法
楊抱樸畫書

不会岁。袁枚《随园诗话》曾论及『辽东三老』，然无李锴而易之以马长海，迄今学界公认李锴、陈景元和戴亨为『辽东三老』。三人为野逸之人，是奇人高士，其书自然不俗。

杨抱朴并书

铁保与永瑆直幅
69cm×69cm

铁保与永瑆书法齐名，同为乾隆时名家。铁保满洲正黄旗人，官至督抚，工诗书，曾刻《惟清斋帖》，为士林所重，曾赋诗云：「半生涂珠习难除，一任旁人笑墨楮。他日儿孙搜画篋，不留金币只留书。」

永瑆，乾隆之子，封为成亲王。亦能诗能书，其书宗欧阳询和赵孟頫，名重一时。此二位与翁方纲、刘墉并称『乾隆四大家』。亦即辽宁籍书家便占两席。

丁酉二月　抱朴

『魏燮』『马琤』七言联　138cmx35cmx2

魏燮均称雄铁岭　马琤林誉满辽阳

晚清辽宁书家魏燮均和马琤林齐名，时谓南马北魏。魏燮均，铁岭人，字子亨，号九梅居士等，以入幕和授徒为业。工诗善书，诸体兼备，有『字震九州』之誉。

马琤林，辽阳人，字仲玉，号西冈，经历与魏燮均相似。弱冠补博士弟子员，深得翁心存赏识。工诗善书，二人友善，虽仕途不通，然皆因善书而享盛誉。

丁酉三月　抱朴

晚清辽宁书家魏燮均和马琤林齐名，时谓南马北魏。燮均镇岭人字子亨号

九梅居士等以入幕和授徒为业工诗善书诸体兼备有字震九州之誉马琤林

遼陽人字仲玉號西冈經歷與魏燮均相似弱冠補博士弟子員深得翁心存賞

识二人友善雖仕途不通然皆因善書而享盛譽　丁酉三月　抱樸

魏燮均稱雄鐵嶺

馬琤林譽滿遼陽

『辽东三才子』与书法

46cm×46cm×4

晚清刘春烺、荣文达和房毓琛被誉为辽东三才子，三人以诗名世，然亦善书画。

刘春烺，字东阁，号丹崖，台安人。光绪举人，平生注重经世致用而不屑于考据之学。除诗书外，兼通天文、地理、农业、水利等，博学多才，晚年主讲于奉天萃升书院。传世书法以行书为主，胎息二王，亦得益于欧、褚、颜，书风劲健开朗，字间流露一种英姿勃发之气。

荣文达，字可民，号亮夫，金州人。少时就学于辽阳王燮臣贡生，光绪二十九年受聘于奉天大学堂总教习，博通经史，工诗善书画。书学二王，又融入赵、董，其书端庄秀逸，清新俊雅，传世作品不少。

房毓琛，字仲甫，号梦隅道人。同治恩贡，曾任吉林将军延忠怡幕僚。工诗文，善书画。书法未见，画作有《万福来朝图》传世，清新可爱。

辽东三老，名实相副，与辽东三才子皆富才艺，三才子更具用世之心，其妍美书风有别于三老之古雅，可证「古质今妍」为不易之论。辽东三才子与

书法

杨抱朴并书

『诗学』『书宗』七言联　　138cmx35cmx2

诗学孟王臻妙境
书宗赵董得余香
为魏燮均全国学术研讨会而撰，时在壬辰暮春
丁酉正月十四日　抱朴

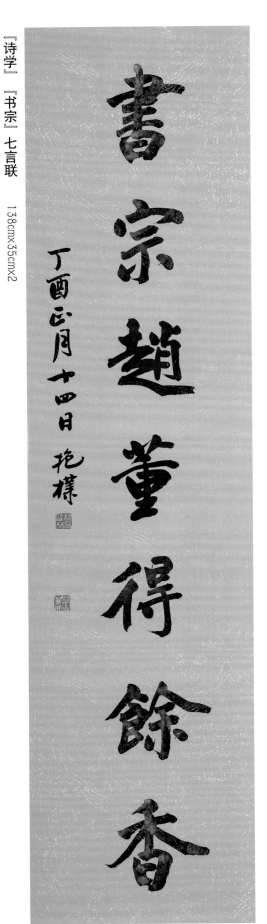
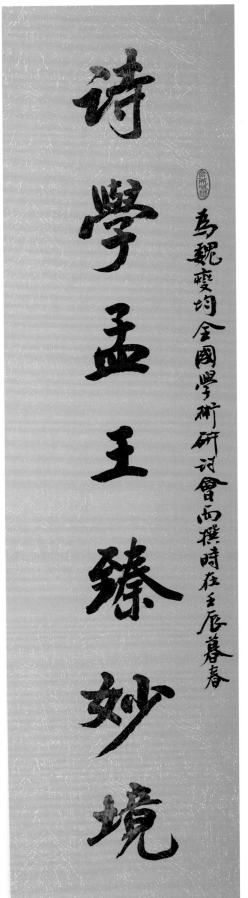

书宗赵董得余香

丁酉正月十四日 抱朴

诗学孟王臻妙境

为魏燮均全国学术研讨会而撰时在壬辰暮春

辽海书坛共推盟主，北碑新韵独领风骚。

丁酉年三月　杨抱朴

赞沈延毅先生

遼海書壇共推盟主

北碑新韻獨領風騷

丁酉三月　楊艳樣

辽宁最早石刻
毌邱俭纪功碑
辽宁最著名魏碑
元景造像记 义县
辽宁最早书法名家
韩择木 唐 义县
辽宁金代最著名
王法家
王庭筠 盖州
辽宁元代出法名家

辽宁书法史之最

514cm×39cm

辽宁最早石刻——《毌邱俭纪功碑》，三国；

辽宁最著名魏碑——《元景造像记》，义县；

辽宁最早书法名家——韩择木，唐，义县；

辽宁金代最著名书法家——王庭筠，盖州；

辽宁元代最著名书法家——耶律楚材，契丹；

辽宁清代最著名书画鉴赏家——卞永誉，盖州；

辽宁清代最著名指画家——高其佩，铁岭；

辽宁清代最盛名词人、书法家——纳兰性德，铁岭；

辽宁清代文名最盛书法家——王尔烈，辽阳；

晚清民国最著名道教书法家——葛月潭，客居沈阳；

辽宁民国最著名书法篆刻家——王光烈，沈阳；

辽宁现当代最著名书碑派大家——沈延毅，盖州；

右文所列举作品及书家在辽宁书法史上最具典范性，在中国书法史上亦具举足轻重之地位，吾辈必须珍视之。

丁酉四月上浣　杨抱朴

遼寧於民國最著名
書法篆刻家

遼寧元代書法名家

耶律楚材　契丹

遼寧清代最著名
書畫鑒賞家

卞永譽　蓋州

遼寧清代最著名
詞人書家

納蘭性德　鑲嶺

遼寧清代最著名
指畫書家

高其佩　鐵嶺

王光烈　瀋陽
遼寧於當代最著名
碑派大家

沈延毅　蓋河
太久兩列舉此品及書
家在遼寧書法史上
最具典範性在中
國書法史上亦具舉
足輕重之地位吾輩
必須珍視之
遼寧書法史之家

丁酉四月上浣
楊艷樣

金毓黻字謹菴號千華山人遼陽人民國廿八年畢業於北京大學

先後政後任教高校喬民國時期學界山斗級人物于太任先生舉

至為遼東文人之冠所著遼東文獻徵略東北通史等近匕仍為程

典三化金氏六善出早歲問學於國學家五法大家白永貞先生出

以唐楷入手歐顏卿無不臨美存代出師三王骨值韻雅每加之

以梅厚之文文功底雲出梅富出蒼氣口碑其佳擦靜晤室日記

东北文人之冠金毓黻　　138cmx35cmx4

东北文人之冠金毓黻

金毓黻字谨庵，号千华山人，辽阳人。民国六年毕业于北京大学。先从政，后任教高校，为民国时期学界山斗级人物。于右任先生誉其为辽东文人之冠。所著《辽东文献征略》《东北通史》等迄今仍为经典之作。金氏亦善书，早岁问学于国学家、书法大家白永贞先生。其书以唐楷入手，欧颜柳无不临摹。行书师二王，骨健韵雅。再加之以极厚之文史功底，其书极富书卷气，口碑甚佳。据《静晤室日记》所载，其于书道亦孜孜矻矻，不计寒暑，尤喜结交文人书家切磋书艺。其所编《辽海丛书》，题耑之书家甚多，如当时名家张延厚、吴峙、张朝镛、刘廷灏、三多，还有书法大家罗振玉、郑孝胥、王光烈。最年轻者是沈著，即沈延毅，其时年仅而立，说明金氏之重才。该书题耑俨然一次书家笔会，其墨宝幸赖该书得以保存。金氏文名甚著，书名为所掩，惜哉！

东北文人之冠金毓黻　抱朴

而致孜孜矻矻不计寒暑尤喜结交文人书家切磋
书家其所编辽海丛书题耑之书家甚多如当时名家张延厚
吴峙张朝镛刘廷灏三多还有书法大家罗振玉郑孝胥王光烈
烈最年轻者是沈著即沈延毅其时年仅而立说明金氏之重才
该书题耑俨然一次书家笔会其墨宝幸赖该书得以保存
金氏文名甚著书名为所掩惜哉　东北文人之冠金毓黻　艳樸

地靈人傑古往今來蓋州湧現許多書法名家大家金代王庭筠獨宗米
芾登堂入室為當時一流書家清康熙年間卞永譽為書法名家又精鑒
賞其式古堂書畫滙攷為集大成之作乾隆進士于宗瑛書學顏魯公墨
香居畫識稱其書蒼古渾厚清末姚正鏞工書畫與吳讓之友善吳為其
治印甚夥當代沈延毅更具開放視野篤志北碑終成一代宗師群星璀
璨不勝枚舉蓋州乃吾遼書法之重鎮

書法蓋州　楊花樣

地灵人杰，古往今来，盖州涌现许多书法名家、大家。金代王庭筠，独宗米芾，登堂入室，为当时一流书家；清康熙年间卞永誉，为书法名家，又精鉴赏，其《式古堂书画汇考》为集大成之作；乾隆进士于宗瑛，书学颜鲁公，《墨香居画识》称其书『苍古浑厚』；清末姚正镛工书，与吴让之友善，吴为其治印甚伙；当代沈延毅更具开放视野，笃志北碑，终成一代宗师。群星璀璨，不胜枚举，盖州乃吾辽书法之重镇。

书法盖州　丁酉四月抱朴并书

清代碑学运动亦波及辽宁，晚清辽宁书家学碑不少有人径师法碑派出名家。辽阳陈景藩光绪初补直隶平山县训导，书学何绍基赵之谦。盖州丁孝虎，曾官四川，晚年寓居天津，书学何绍基。二人当受世风影响而学碑。康有为两次到旅顺，并举办书展，从游者众，无疑也传播了碑学。迨沈延毅雄踞书坛，集碑学之大成，为北方重镇，遂使辽宁碑派书法达到鼎盛。

丁酉三月　抱朴

辽宁碑派书法
69cm×69cm

清代碑学运动亦波及辽宁，晚清辽宁书家学碑（者）不少，有人径师法碑派书名家。辽阳陈景藩光绪初补直隶平山县训导，书学何绍基赵之谦。盖州丁孝虎，曾官四川，晚年寓居天津，书学何绍基。二人当受世风影响而学碑。康有为两次到旅顺，并举办书展，从游者众，无疑也传播了碑学。迨沈延毅雄踞书坛，集碑学之大成，为北方重镇，遂使辽宁碑派书法达到鼎盛。

丁酉三月　抱朴

关东翰墨 惟我大辽。

四言联
216cmx54cmx2

关东翰墨，惟我大辽。

诠释融斋

　　这一板块共有 10 件作品。刘熙载，字伯简，号融斋，江苏兴化人。进士出身，曾官至广东学政，为晚晴著名学者和教育家，被誉为『东方的黑格尔』。《艺概》为其代表作，以辩证论艺著称。晚年主讲于上海龙门书院，培养了大批有用之材。杨宝林教授是国内著名的刘熙载研究专家，为了研究刘熙载曾两赴兴化访学。这一板块倾注了很多心血。这里的手卷、对联、读书笔记比较详细地记述了刘熙载，同时也记录了他研究刘熙载的心路历程。

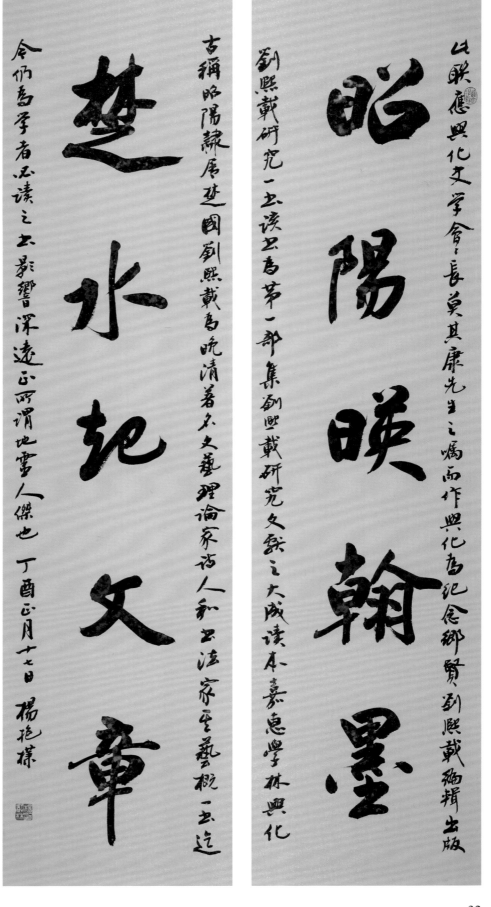

『昭阳』『楚水』五言联　138cm×35cm×2

此联应兴化文学会长莫其康先生之嘱而作兴化为纪念乡贤刘熙载编辑出版

刘熙载研究一书读之为第一部集刘熙载研究文献之大成读本嘉惠学林兴化

昭阳暎翰墨

古称昭阳隶属楚国刘熙载为晚清著名文艺理论家诗人和书法家至艺概一书迄

楚水起文章

今仍为学者所读之书影響深遠正所谓地靈人傑也　丁酉正月十七日　杨抱朴

昭阳映翰墨　楚水起文章

　　昭阳映翰墨　楚水起文章此联应兴化史学会会长莫其康先生所嘱而作，兴化为纪念乡贤刘熙载，编辑出版《刘熙载研究》一书，该书为海内外第一部集刘熙载研究文献之大成的读本，嘉惠学林。兴化古称昭阳，隶属楚国。

　　刘熙载为晚清著名文艺理论家、诗人和书法家，影响巨大，至今仍沾溉后学，正所谓地灵人杰也。

丁酉正月十七日　杨抱朴

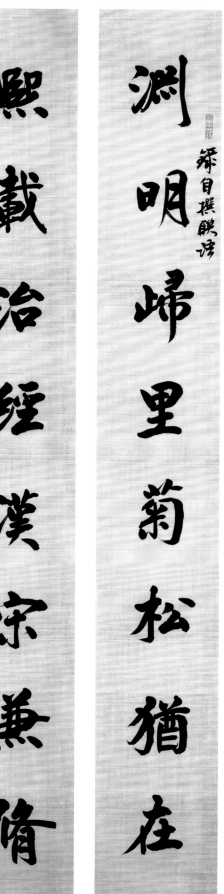

渊明崝里菊松犹在

熙载治经汉宋兼修

舜自撰联语

熙载治经汉宋兼修

丁酉二月　杨艳祥

『渊明』『熙载』七言联
180cm×244cm×2

渊明归里菊松犹在
熙载治经汉宋兼修
上款：录自撰联语
下款：丁酉二月　杨抱朴

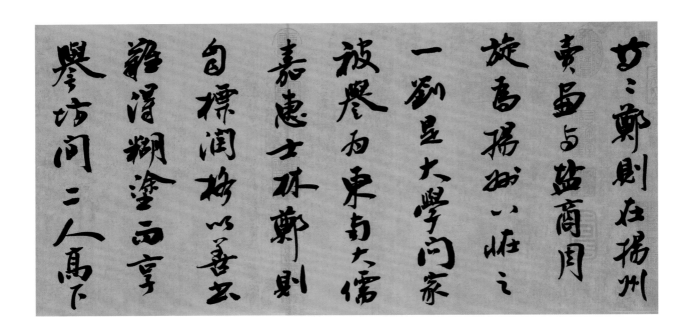

刘熙载与郑燮
276cm×27cm

刘熙载与郑燮都是兴化人，又同为进士，不同之处是一个生活在晚清，另一则是清初。刘入翰林院；辞官后刘任上海龙门书院山长，培养大量有用之才，如袁昶、鹿传霖，胡传等；郑则在扬州卖画与盐商周旋，为『扬州八怪』之一。刘是大学问家，被誉为『东南大儒』、『嘉惠士林』；郑则自标润格以善书『难得糊涂』而享誉坊间。二人高下自是有别。

十年前，余两赴兴化访学，寻觅融斋先生遗踪，询其乡人皆知郑板桥而鲜知刘融斋，其可怪也欤！

右录旧文《刘熙载与郑燮》丁酉三月中浣 杨抱朴

自標潤格以善玉
穀滑糊塗西享
舉坊問三人髙下
自是有別
十年前余有赴
興化访学尋覓
融齋先生遺踪
詢至鄉人皆知鄭
板橋而鮮知劉融
齋至可慨也歟
右淥舊文劉熙
载与鄭燮
丁酉三月中浣
楊艳様

舉坊問三人髙下
自是有別
十年前余有赴
興化访学尋覓
融齋先生遺踪
詢至鄉人皆知鄭
板橋而鮮知劉融
齋至可慨也歟
右淥舊文劉熙

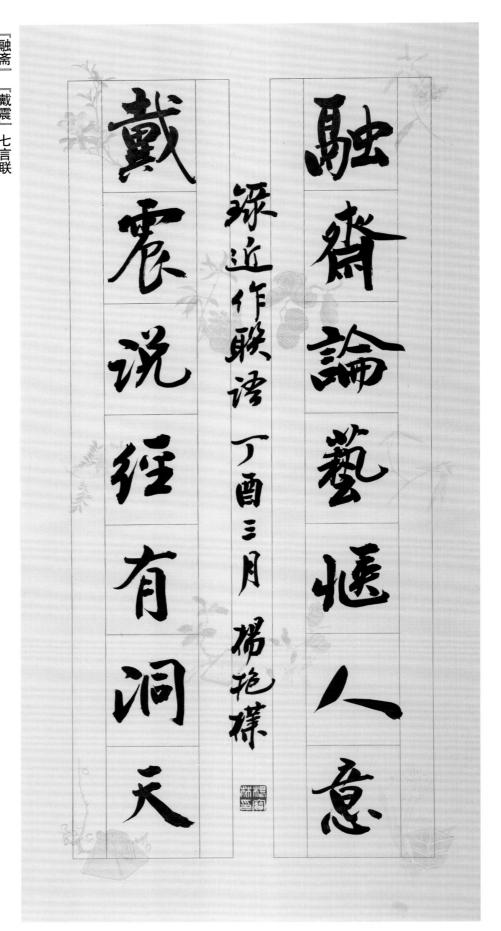

『融斋』『戴震』七言联
70cm×35cm

融斋论艺惬人意
戴震说经有洞天
款：录近作联语
丁酉三月 杨抱朴

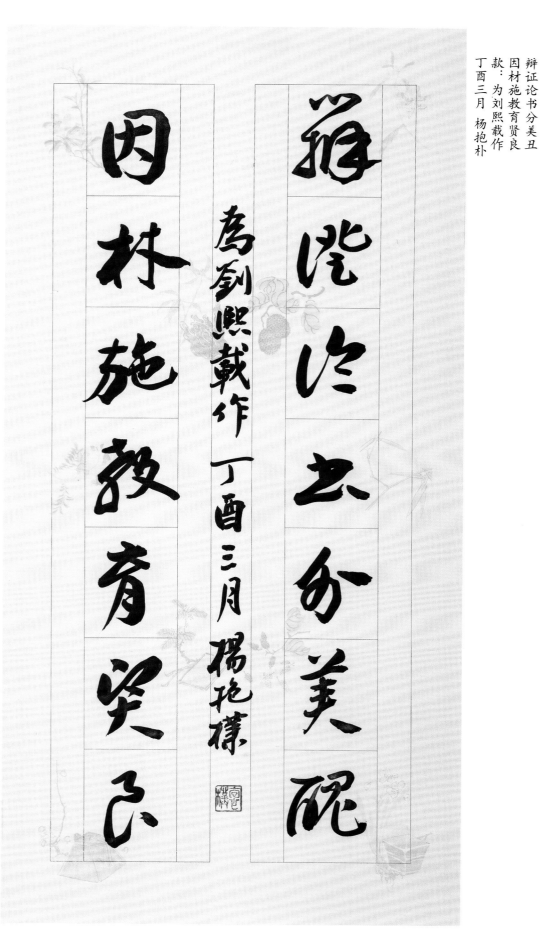

『辩证』『因材』七言联
70cm×35cm

辩证论书分美丑
因材施教育贤良
款：为刘熙载作
丁酉三月 杨抱朴

辩证论书分美丑

因林施教育贤良

为刘熙载作 丁酉三月 杨抱朴

读书日记　45cmx23cmx6

二〇〇六年三月九日　周日　晴

吉大图书馆古籍部

《碑传集补》卷五十六《弈人传》云：

"李湛源，字海门，通州人，客京师最久，善弈。道光中，与僧愿船、沈琦号称三国手。"

《昨非集》卷三有《赠李海门》一诗，其人亦善弈，据此可知海门即湛源也。

刘熙载亦善弈，时与高手过招。

二〇〇六年四月十三日　周四　晴

吉大古籍部

刘熙载长子彝程有《简易庵算稿》，吉大藏此书。鹿传霖为之序，序云：刘熙载于丁戊间应徐太守聘，设馆于定兴。鹿为融斋弟子，丁戊间即咸丰七年至八年，亦即刘熙载于咸丰七年下半年到定兴设馆授徒。借《保定府志·职官志》，其间知府为徐志导，字孟卿，歙县人。《昨非集》卷三有。"徐孟卿书来谓余世缘淡我相轻知未尽然赋此自药'，即此人也。

二〇〇六年四月十七日　周一　阴

吉大古籍部

《昨非集》卷三有《赠张叔平》一诗，《郭嵩焘日记》亦多提此人，张何许人也？

今阅《王湘绮先生全集》，其中《年谱》光绪六年七月记载："张

字孟卿歙縣人〈昨非集卷三有徐孟卿
出朱渭余世緣淺我相程知未某然
賦此自藁即此人也
二○○六年四月十七日 周一 陰
吉大古籍部
昨非集卷三有贈張叔平一詩 郎嵩燾

日記六多程以人張何許人也
今閱王湘綺先生全集年譜先緒六年
七月記武張文叔平世準秦成郡留居
院齋叔平即世準
二○○七年八月十四日 晴
復旦大學古籍部

吳嵩泰課餘偶存有〈將赴順天應北
闈鄉試西別四首言及与融齋長子省
菴同赴鄉之事 吳為融齋之婿集中
無有買融言之文字
去上海專為讀此書有所怅然
丁酉三月 抱樸

丈叔平世准来成都留居院斋。"叔平即世准。

二○○七年八月十四日 晴

复旦大学古籍部

吴嵩泰《课馀偶存》有《将赴顺天应北闹乡试，留别四首》，言及与融斋长子省庵同赴乡试之事，吴为融斋之婿，集中无有关融斋之文字。

去上海专为读此书，有所怅然。

右录《读书日记》四则 丁酉三月 抱朴

作为教育家的刘熙载条幅　　180cm×49cm

夫介然绝俗、学冠时人的刘熙载却与教育有缘，他曾在各地设馆授徒，做过国子司业、广东学政和龙门书院山长，以身为教，主张经世致用。《清史稿》本传说他「以正学教弟子，有胡安定风」。培养不少人才，如鹿传霖和袁昶，皆为晚清名臣。鹿官至体仁阁大学士，创办四川大学；袁因反对用义和团抵御列强被慈禧所杀。此外，还有胡传、胡季石、范当世等等，正所谓「名师出高徒」也。

杨抱朴

刘熙载辩证论艺　　180cm×49cm

刘熙载被誉为『东方的黑格尔』，喜欢辩证论艺，其《艺概》中有一百多种相互对应的概念范畴，思辩意味浓厚。刘氏辩证论艺主要有两种方式：

一种是矛盾转化的，如：『怪石以丑为美，丑到极处，便是美到极处。』

在认识上有高度，但不多见。一种是『折中调和』，此种方式普遍，如：『北书以骨胜，南书以韵胜，然北自有北之韵，南自有南之骨也。』

此种评说方式优点是周延，但容易陷入折中主义，是一种骑墙理论。

丁酉正月下浣　抱朴

讀書札記

二則

抱樸自署

咸豐十一年劉

熙載應湖北巡

抚胡林翼之邀主

请泽湯玉院後因

戰事而罷遂到

山西設館授徒於

設館於何霰文料

閬如

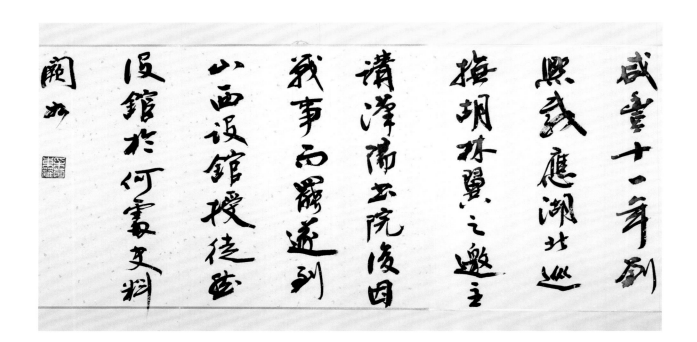

读书札记二则

600cmx45cm

咸丰十一年，刘
熙载应湖北巡抚胡林
翼之邀，主讲汉阳书
院，后因战事而罢，
遂到山西设馆授徒，
然设馆于何处？史料
阙如。

袁昶《毗邪台山
散人日记》第三册光
绪六年八月记载：
『太谷王粹甫来。（亦
兴化弟子，能言兴化
授徒山西逸事，为之
胸中洒然而凉）』
王汝纯，字粹甫，
廪贡生。民国《太谷
县志》有传。服官京
师四十年，与袁昶有
同门之谊。据此可知，
刘熙载当设馆于太谷
县。

袁昶《日记》第
三册癸未二月记载：
『同治冬，融斋先生
在嘉应州围城中，剧
贼十余万奄至，狼瞋
环攻，志在必得。时
州无见兵，先生乃从
容与州将规守御方
略，曰：「事急须兵，
犹可驱市人为之耳，
顾饷将安出？」布
政使乃采用激将法，
说熙载采用激将法，
说刘

自己出资两千，布政
使无奈，只好出资两
万，招募壮士，城赖
以保全。

　刘熙载不过一文
臣，虽读过《阴符经》，
亦不过纸上谈兵，袁
昶此段记述颇类传
奇。

杨抱朴书于丁酉六月

刘熙载为蔼然儒者，而其早年则心怀高远、愤世嫉俗。其《四句集》已佚，收录四十岁以前之作，李详《融斋类稿·四句集叙》云："先生自后，颇有悔少年立言，微露亢厉。"后文集易名为《昨非集》，有"觉今是而昨非"之意。

其进士同年李杭《刘生行赠伯咸同年》诗云："刘生倜傥起淮海，奇气岸兀凌九州。骐骥长嘶走灭没，雕鹏奋击当清秋。苍然下笔为文章，高论峥嵘动天地。"此诗亦可证明刘氏初胸中图史列经纬，博览前修更多识。

涉仕途时豪情满怀，此为其『狂』。后来列强入侵，官场倾轧，又愤然辞官，主讲龙门书院，此为其『狷』。刘氏本人也诠释了由狂到狷的全过程。

读书一得 抱朴

饮水思源

这一板块共有4件作品。尊师重道，不忘师恩，杨宝林教授对恩师丛文俊先生十分崇敬，他坦言：没有丛先生就没有今天的成就。丛先生崇拜苏轼，故撰联：『东坡健笔，山高月小；文俊妙书，源远流长。』丛先生是《诗经》研究专家，杨宝林亦撰《读诗一得》。从丛先生处，杨宝林领悟了书法的技道观，深谙治学做人之理。从丛先生处，杨宝林领悟了书法的技道观，深谙治学做人之理。自列丛门后，治学和书艺均有了质的提升和飞跃。这里有联语，有诗歌，有信札，逸笔草草，流露不尽师生之情。

丛先生大人函丈：

顷收中书协电函，弟子忝列中书协教育委员会委员，特禀告先生。

余自入师门，先生不以余鄙陋而弃之，耳提面命。余虽不敏，然亦驽马十驾，焚膏继晷，以勤补拙，冀千虑或有一得也。

二○○九年，拙作《大文艺观视阈下的刘熙载书论略说》获全国第八届书学讨论会一等奖。二○一二年博士论文《刘熙载书学研究》获第八届中国文联文艺评论奖，次年，又获第四届中国书法兰亭奖理论奖。

二○一六年被评为享受国务院特殊津贴专家，并被评为国家二级教授。

如果说弟子尚有些成绩的话，那全归功于先生。先生之恩不忘，先生之恩山高水长。

新春将至，谨向先先生汇报学习和工作情况，问师母安。

受业 宝林顿首

十二月廿六日

奖，次年又獲第四屆中國书法
茶亭奖理论奖

二〇一六年被评为享受国务
院特殊津贴专家並被评为
国家二级教授
如果说平子尚有些成绩的话
那全归功於先生。三之恩不忘

先生之恩山高水長
新春好季謹向先生滙报學
罗和工作情况问师母安
受業　寶林叩
十二月廿六日

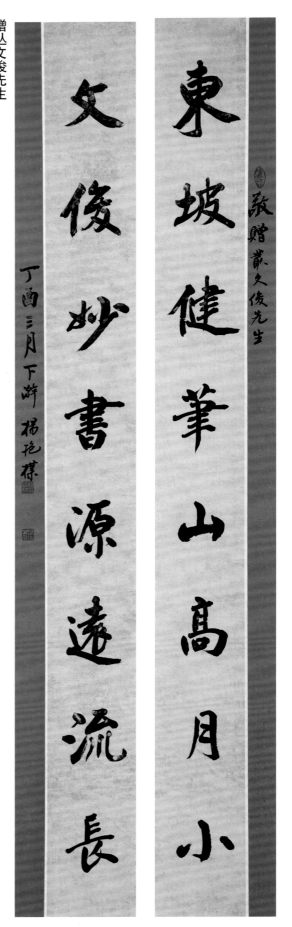

东坡健笔山高月小

文俊妙书源远流长

敬赠丛文俊先生

丁酉三月下浣 杨抱朴

赠丛文俊先生
180cmx24cmx2

录近作联语
东坡健笔山高月小
文俊妙书源远流长
丁酉二月上浣杨抱朴

从门四载侍函丈，读博时光敢蹉跎。最是平生得意处，相兼技道不容颇。赠丛师之一　少时留意碑板事，但恨无人勤打磨。倘若不师丛夫子，只窥门径已谓多。赠丛师之二　丛师墨宝甚难求，自重其书几十秋。有幸拙文蒙署首，年谱发行不用愁。赠丛师之三　丛师篆隶享佳誉，行草如今可换鹅。诸体兼工能有几，我从名宿乐如何。赠丛师之四　录旧作《赠丛文俊先生》四首　丁酉二月　杨抱朴

严门の义侍函丈读博时光敢蹉跎诋宸显　平生渴意庶机重技道不穷颇　赠丛师之一　少时

留意碑板事但恨世人勤打磨倘若不师丛夫子祗窥门径已谓多　赠丛师之二　兼师墨宝甚

难求句重至五第十秋吕幸拙文蒙罢多举严师篆隶享佳誉行　赠丛师之三　严师

篆隶り不用愁丛师篆隶享佳誉张吕载而送久宿乐　録旧作赠严文俊先生四首　丁酉二月杨花样

如何赠严师之四

读《诗》一得

45cmx23cmx7

《卫风·氓》是《诗经》中名篇，其『乘彼垝垣』之『垝』，诸家多训为『毁』之意。《说文》：『垝，毁垣也。从土危声，《诗》曰：『乘彼垝垣』也。』《毛传》：『垝，毁也。』现代学者大都从之。

揆诗意，『垝』当为『以望复关』，『乘彼垝垣』之目的是『以望复关』，『复关』为回归之车，依高亨说。登高方能望远，如释为『毁』，则于理不通。垝垣似不可乘，虽乘之，亦达不到企盼之目的。『送子涉淇，至于顿丘』，说明二人所居有一定距离，尤其氓是以经商为业，行踪不定，则更须要登高望远，说明二人正处于热恋之中，符合人物情境，故此，『垝』应训为高。

于省吾先生《泽螺居诗经新证》于『乘彼垝垣』条云：『垝，危古通。』于先生从文字通假角度，认为『垝』即『危』，『危』即为高之意，甚是。

李煜《却登高文》有云：『陟彼岗兮瞻予足，望复关兮睇予目。』此二句正是从《诗经》化出，『陟彼岗兮』即『乘彼垝垣』之意，『岗』即『垝』，『岗』即为高之意，此为正解。词人李煜，亦可谓善解诗者也。

录旧文《读诗一得》

丁酉五月末　抱朴

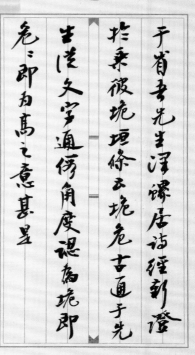

垅應訓為高

于省吾先生澤螺居詩經新證
於乘彼垝垣條云垝危古通于先
出洋文字通借角度認為垝即
危危即為高之意甚是

李煜卸登高又有云陟彼崗兮
企予足望復關兮睎予目此二句
正景范詩經化出陟彼崗兮即
乘彼垝垣之意崗即為高之意

此為正解詞人李煜亦可謂善
於解詩者也
錄舊文讀詩一得
丁酉五月末　柁標

兰亭寻梦

这一板块共有 9 件作品，有集兰亭联，有咏兰亭诗，有学术短论，有随笔，有求疵语，有翻案文章，亦庄亦谐，皆有感而发。

『兰亭』是书法圣地，又是天下第一行书，『地名书法两相成』。兰亭可以说是书家心中之伊甸园。杨宝林教授曾获第四届中国书法兰亭奖理论奖，到绍兴领奖，才完成这种心愿。山阴道上，茂林修竹，曲水流觞，追踪书圣，兰亭寻梦，加之近些年对王羲之以及《兰亭》的思考，便成就了这一板块。

《兰亭序》集联
180cm×24cm×2

茂林修竹快然自足
崇山峻岭游目骋怀
《兰亭序》集联
丁酉上巳节 杨抱朴

茂林脩竹快然自足
蘭亭序集聯
丁酉上巳節 楊抱樸

崇山峻嶺遊目騁懷

一琴一砚一兰亭
414cm×35cm

姜夔作为词人广为人知，而作为书法家却知之者不多，其书宗二王而尤喜小王。其《保母志跋》云：『予学书三十年，晚年得笔法于单丙文，世无知之者。』其《定武兰亭序跋》云：『廿年学习兰亭皆无人处，今夕灯下观之颇有所悟。』

其理论著有《续书谱》《绛帖评》等，影响深远。范成大谓其翰墨，人品皆似晋宋雅士。

苏泂《泠然斋诗集》卷八诗云：『除却乐书谁殉葬，一琴一砚一兰亭。』

意谓姜夔除乐章外尚善书，尤钟爱《兰亭》。可见其书法在时人心中之地位。

录拙文《一琴一砚一兰亭》，丁酉正月初五日，抱朴

宗雅士
蘇洞冷留齋詩
集蒼一到馬騰
哭堯章诮山
除卻樂山谁詞
藥、一琴一硯一
業市
亮谓美蔆徐
樂章外尚善
出尤鍾愛蘭
亭多見全出
法在暗人心中
三地位
綠批又一琴一
硯一蘭亭
丁酉正月初
五日抱樸

面文去無參三者
壬宝武蘭亭序
跋五廿年学習
棠亭于皆無人
庸气夕興下沉
三颐有西峰
□裡論者有續
山谱绛帖评等
影郡晋深遠
范成大谓至翁

韩愈是文学家思想家
虽不善书却很懂书法
其送高闲上人序数张旭
草书创作的描述即可证明
王羲之为书圣历代好评却
以为韩愈的石鼓歌却说
狂肆颠魄不涉石鼓文为
大篆极古雅王羲之则擅
楷行草为今体字相对于
石鼓文则是俗书姿媚韩
愈遂把石鼓文比日月而把

韩愈贬损王羲之吗？
45cmx45cmx4

韩愈是文学家、思想家，虽不善书却很懂书法。其《送高闲上人序》对张旭草书创作的描述即可证明。王羲之为书圣，历代好评如潮。韩愈的《石鼓歌》却说：『羲之俗书趁姿媚，数纸尚可博白鹅。』此语遂引起争议。北宋王得臣《麈史》云：『王右军书多不讲偏旁，此便为俗书。』回护韩愈。而陆游《老学庵笔记》引胡基仲语说『韩愈狂肆』，显然不满。石鼓文为大篆，极古雅。王羲之则擅楷行草，为今体字，相对于石鼓文则是『俗书』，是『姿媚』。韩愈还把石鼓文比星星，而把《诗经》所编选之诗比星星。吴德旋《初月楼论书随笔》说：『韩愈意欲推高古篆，乃故作此抑扬之语。』此言是矣。明乎此，『羲之俗书趁姿媚』只是抬高题面，并非贬损王羲之。

韩愈贬损王羲之吗？

抱朴

尚多博引白鹭此诗遂引記争

议此宗王涓臣麈文云云士軍

此多不講偶字此便為俗书

因讀韓愈而陸游之学卷

草記引胡基仲诗说韓愈

德旋初月楼論书随筆说韓

愈意欲堆高古蒙乃如作

此柳塲之诗此言是矣而乎

此義之俗书趋李媚只是擡

高题面盎非贬損王羲之

韓愈贬損王羲之嗚 抱樸

启功先生云雪教序並非都

是王書理由是遇王尊頭之

久不避諱余以為不然黄庭

經亦有正瞭节字然無人否

認王為王大王以舉殆所

谓越名教而任自然者乎

丙申嘉平月 抱樸

读书随笔（一）
50cm×50cm

启功先生云『《圣教
序》并非都是王书』，理
由是遇其尊显之名不避讳。
余以为不然，《黄庭经》
亦有『正』『旷』等字，
然无人否认其为王书。大
王此举殆所谓越名教而任
自然者乎？
丙申嘉平月 抱朴

读书随笔（二）
50cm×50cm

《十七帖》云『吾有七儿一女，皆同生。婚娶以毕，唯一小者尚未婚耳。』此语前后乖舛。又《兰亭》有『快然自足』一语。按『快』为抑郁之意，与文中气氛不合，『快』为『怏』方可通。千虑一失，虽书圣亦不免。
杨抱朴

从兰亭问世到唐太宗
设计赚之至间临近三百
年兰亭之流传发乎无
记载世说新语仅提临河
叙其父陶知荣首记大王
出作点不亏兰亭有人

及唐人大王诸多手札临
摹本相较颇不相颖不
失何的也
卫谱援引王羲之传五黩
张糀紐池乐乖墨偶

慇为兰亭只旦家传六恐
想当密耳徳之兰亭有诸
多疑点此至一也
荣亭唐卫法经典波誉
高至下第一行五至至者
公退为王羲之然以賢爰

从兰亭问世到唐太宗
设计赚之至间临近三百
年兰亭之流传发乎无
记载世说新语仅提临河
叙其父陶知荣首记大王
出作点不亏兰亭有人

从兰亭问世到唐太宗
设计赚之至间临近三百
年兰亭之流传发乎无
记载世说新语仅提临河
叙其父陶知荣首记大王
出作点不亏兰亭有人

35cm×35cm×6

王羲之及其《兰亭序》随笔四则

从《兰亭》问世到唐太宗设计赚之，其间将近三百年，《兰亭》之流传几乎无记载。《世说新语》仅提《临河序》其文，陶弘景曾记大王书作，亦不言《兰亭》。有人认为兰亭只是家传，亦恐想当然耳。总之《兰亭》有诸多疑点，此其一也。

《兰亭》为书法经典被誉为『天下第一行书』，其书者公认为王羲之，然以《圣教》及唐人大王诸多手札临摹本相较，颇不相似，不知何故也。《书谱》援引王羲之语云『然张精熟，池水尽墨，假令寡人耽之若此，未必谢之。』寡人意为寡德之人，右军惟君王可如此称谓。而妄称寡人，殊不可解。然检索早期文献并非如此，为孙氏误引耳。

杨凝式善学兰亭，其《韭花帖》萧散蕴藉，深得兰亭遗韵，以致黄山谷赞曰：『世人尽学兰亭面，下笔便到乌丝栏。』山谷论书极重韵，而杨氏深得大王神韵，故为山谷所激赏也。

右为王羲之及其《兰亭序》随笔四则，丁酉三月，杨抱朴

世人皆知蘭亭真序乃
鮮知蘭亭詩东晋永
和九年上巳節王羲
之与謝安孫綽許询
等四十三人於山陰蘭
亭舉行修禊活動並
和内賦詩其洧诗三
十七首張为荣言集
王羲之應画揮毫
作序山即為流傳千
古之蘭亭序因此無
菜句诗使典蘭亭序
東音盛行玄言诗蘭
亭诗尔如此時以用另
参莊為三玄劉勰文
心雕龍明诗云江左篇
農湖平玄风嗤頌猶

世人皆知蘭亭真序乃
鮮知蘭亭詩东晋永
和九年上巳節王羲
之与謝安孫綽許询
等四十三人於山陰蘭
亭舉行修禊活動並

说兰亭诗
411cmx35cm

于是篇什理过其辞，淡乎寡味。兰亭诗亦谈玄理，不同之处是借山水来谈论。如王羲之诗云：群籁虽参差，适我无非新。稍显清新自然。兰亭为中国文化之符号，但兰亭诗之缺陷亦不能掩饰。不要因为书圣参与便人为拔高，那是不科学的。是耶非耶？

兰亭诗

丁酉三月三日，杨抱朴

世人皆知《兰亭序》，而鲜知《兰亭诗》。东晋永和九年上巳节，王羲之与谢安、孙绰、许询等四十一人于山阴兰亭举行修禊活动，并相约赋诗。共得诗三十七首，结为兰亭集。王羲之的应邀挥毫作序，此即为流传千古之《兰亭序》。因此无《兰亭诗》，便无《兰亭序》。

东晋盛行玄言诗，《兰亭诗》亦如此。时以《周易》《老》《庄》为三玄。刘勰《文心雕龙·明诗》云：『江左篇制，溺乎玄风；嗤笑徇务之志，崇盛忘机之谈。』《钟嵘诗品·总论》亦云：『于是篇什，理过其辞，淡乎寡味。』

《兰亭诗》亦谈玄理，不同之处是借山水来谈论。如王羲之诗云：『群籁虽参差，适我无非新。』稍显清新自然。但兰亭诗之缺陷亦不能掩饰。不要因为书圣参与便人为拔高，那是不科学的。是耶非耶？

右为拙文一篇《说兰亭诗》，丁酉三月三日，杨抱朴。

兰亭四首
66cmx35cmx4

兰亭自古享盛誉，
地名书法两相成。
而余领奖去朝圣，
一水一山皆有情。

山阴美景不胜收，
修竹鹅池次第游。
道士不知何处去？
兰亭书法最风流。

手捧兰亭思绪狂，
晋人气韵自芳香。
流传千古谁能敌？
逸少无疑书道王。

兰亭妙墨入昭陵，
欲睹真容已不能。
世上皆为临摹本，
自私皇帝令人憎。

彰観其書之不然世上崇尚

照馨本句私皇甫士

人順手推蒙亨里孙往

晉人氣韻句芳無沐倚于

其詩敕逸少世将玉道王

右為蘭亭四首楊艳模

蘭亭序集聯

曲水流觴信可樂也

蘭亭脩稧感慨係之

丁酉三月 楊艳祥

《兰亭序》集联
180cmx24cmx2

曲水流觴信可乐也
兰亭修稧感慨系之
《兰亭序》集联
丁酉三月　杨抱朴

走进红楼

这一板块共有 8 件作品，其中对联 3 件，随笔 2 件，《红楼梦》诗词解读 2 件以及学术短论 1 件。《红楼梦》乃中国古典小说高峰，自问世以来，好评如潮。杨宝林教授虽不是红学家，但也熟读《红楼梦》。本板块的《红楼梦指瑕》，指出《红楼梦》一条错误，实属不易。而对《红楼梦》作者的补证，则发表于《红楼梦学刊》。『宝钗』『黛玉』人物联不无幽默。8 件作品不可能涵盖《红楼梦》，但每件作品还是饶有情致的。

红楼梦诗词有口皆碑，而诗词中有李贺的影子，恐怕知之者不多。敦诚评价曹雪芹说爱君诗笔有奇气，直追昌谷破篱樊，又说诗追李昌谷。《红楼梦》诗词为曹雪芹所作，殆无疑义。曹雪芹和李贺审美追求相同，即主张新奇，不落言筌。李贺攻乐府，而当时盛行之七律集中一首也不见。《红楼梦》在，其中诗词亦力求有新意，不步他人后尘，第六十四回曾借宝钗之口道出了此观点。二人都有不幸之命运，诗风均幽冷奇崛，哀伤颀艳。二人同样都善于运用丰富而奇特之想象，创造一种新奇诞幻之境界，亦即深受《楚辞》影响。总之，二人心灵相契，同铸伟辞。

录旧文《〈红楼梦〉诗词与李贺》　杨抱朴

《红楼梦》随笔
180cmx48cm

鲁迅先生说：『一部《红楼梦》，经学家看见《易》，道学家看见淫，才子看见缠绵，革命家看见排满。』有人认为此乃见仁见智，我却以为此是由于小说内容之深广所决定的，《红楼梦》是形象之百科全书，无以伦比。曹雪芹的旷世奇才创作了《红楼梦》，难怪毛泽东主席对其有崇高的评价。

《红楼梦》随笔一则

丁酉三月上浣　杨抱朴并书

鲁迅先生说一部红楼梦经学家看见易道学家看见淫才子看见缠绵革命家看见排满有人认为此乃见仁见智我却以为此是由于

红楼梦随笔一则　丁酉三月上浣杨抱朴并书

小说内容之深广所决定的红楼梦是形象之百科全书无以伦比曹雪芹以旷世奇才创作了红楼梦难怪毛泽东主席对其有崇高的评价

《红楼梦》随笔：　138cmx35cmx4

偶阅《云庄诗存》，发现一则有关《红楼梦》的文献。《云庄诗存》卷一有《咏菊用曹雪芹韵》一诗，诗云：『新霜痕里晓寒侵，篱下何人是赏音。傲骨最宜幽士伴，淡怀偏称野人吟。一枝冷艳横秋色，三径香清写素心。相对相吟更相忆，重阳节后又而今。』该诗作者阮充明确说用曹雪芹咏菊诗韵。众所周知，曹雪芹无诗集传世，但有一部《红楼梦》，小说中保存许多诗。阮充所说之步韵诗正是指《红楼梦》中《菊花诗》之黛玉《咏菊》诗，其诗云：『无赖诗魔昏晓侵，绕篱欹石自沉音。毫端蕴秀临霜写，口角噙香对月吟。满纸自怜题素怨，片言谁解诉秋心。一从陶令评章后，千古高风说到今。』该诗

偶阅云庄诗存发现一则有关红楼梦的文献云庄诗存卷一有咏菊用曹雪芹韵一诗云新霜痕里晚寒侵篱下何人是赏音傲骨最宜幽士伴淡怀偏称野人吟一枝冷艳横秋色三径香清写素心相对相吟更相忆重阳节后又而今该诗作者阮充明确说用曹雪芹

咏菊诗韵众所周知曹雪芹无诗集传世但有一部红楼梦小说中保存许多诗阮充所说之步韵诗正是指红楼梦中菊花诗之黛玉咏菊诗云无赖诗魔昏晓侵绕篱欹石自沉音毫端蕴秀临霜写口角噙香对月吟满纸自怜题素怨片言谁解诉秋心一从陶令评章后千古高

用下平声『十二侵』韵，阮充不言步潇湘妃子韵，却说用曹雪芹韵，则说明他认为《红楼梦》作者也存争议，诸说歧出。其实，自上个世纪二十年代初，胡适考证出曹雪芹家世后，学界已公认《红楼梦》作者为曹雪芹。凡巨著往往有争议，中外皆然，关于《红楼梦》作者，然而近三四十年以来，还不断有人提出新说，如有人认为其作者是湖南娄底女子谢三曼等，皆为无稽之谈。阮充，字实斋，号云庄，江苏仪征人。大学士阮元从弟。工诗善画，风流儒雅，主要生活于道、咸、同年间。那么至少在晚清学界就已认为《红楼梦》作者是曹雪芹了。

《红楼梦》随笔之一　　杨抱朴

风说到余读诗用下平声十三侵韵，阮充不言步潇湘妃子韵却说用曹雪芹韵，则说明他认为红楼梦作者就是曹雪芹。凡巨著往往有争议，中外皆然，关于红楼梦作者也存争议，诸说歧出。其实自上个世纪二十年代初胡适致证出曹雪芹家世后，学界已公认红楼梦作者为曹雪芹。然而近三四十年以来还不断有人提出新说，如有人认为其作者是湖南娄底女子谢三曼等，皆为无稽之谈。阮充字实斋号云庄，江苏仪征人，大学士阮元从弟。工诗善画，风流儒雅，主要生活于道咸同年间。那么至少在晚清学界就已认为红楼梦作者是曹雪芹了。

红楼梦随笔之一　杨抱朴

录彩撰联语

小說爭道紅樓夢

書法公推石鼓文

丁酉三月中浣　楊抱樸

『小说』『书法』七言联：

183cm×30cm×2

小说争道《红楼梦》，书法公推《石鼓文》

录新撰联语

丁酉三月中浣　杨抱朴

《红楼梦》释词： 139cmx70cm

无赖诗魔昏晓侵，绕篱欹石自沉音。此为《红楼梦·咏菊》诗名句，属名潇湘妃子，被李纨誉为『诗题新，立意更新』，诗中『无赖』一词，诸家选本或不释义或释而以已意度之，不能惬人心意。按『无赖』系多义词，有蛮横、品行不端、无聊、顽皮可爱诸多义项。唐徐凝《忆扬州》云：『天下三分明月夜，二分无赖是扬州。』辛词《浣溪沙》有云：『啼鸟有时能劝客，小桃无赖已撩人。』右引唐宋三首诗词中无赖一词，其语义均为顽皮、可爱之义。《红楼梦·咏菊》诗中，『无赖』是形容诗兴大发不可遏止，其义当与前三首诗词相同，不知当否？

丁酉正月末 抱朴

无赖诗魔昏晓侵，绕篱欹石自沉音。此为红楼梦咏菊诗名句，属名潇湘妃子，被李纨誉为诗题新、立意更新。诗中无赖一词，诸家选本或不释义或释而以己意度之，不能惬人心意。按无赖系多义词，有蛮横、品行不端、无聊、顽皮可爱之义项。唐徐凝忆扬州诗有云：天下三分明月夜，二分无赖是扬州。辛词浣溪沙有云：啼鸟有时能劝客，小桃无赖已撩人。上引唐宋三首诗词中无赖一词，均为顽皮可爱之义，红楼梦咏菊诗中无赖一词，是形容诗兴大发不可遏止，其义当与前三首诗词相同，不知当否。

红楼梦释词 抱朴

红楼梦乃不朽之著作为中国古典小说之高峰尽管细推敲贾其

尚有故臧如第四十二回叙栊翠奄中妙玉不让宝玉用刘姥姥使

过之茶杯嫌至不洁而另拿出四隻杯子其一镌刻孤爬罕三個

隶字後有王恺珍玩一行直出還有宋元丰五年四月眉山苏轼見

於秘府之题款意谓此杯大有来历西晋富豪首与石崇争豪的王恺

两持有又经北宋大文豪苏东坡鉴赏毋疑为一件珍贵之器物爸改

东坡行踪知生于元丰二年因乌台诗案而入狱並於次年被贬

至黄州任团练副使不得于预州事直到元丰七年四月均在黄州

据此而知元豐五年蘇軾不在京城更不可能入秘府鑒賞古玩或

曰此乃小說家言不必較真余以為不然眾周知紅樓夢一書以

寫實聞名書中的藥方都是真實不虛的而此種有悖歷史之說法必

須指出當然此亦無損紅樓夢之光輝也　錄舊文　丙申七月　抱樸

《红楼梦》指瑕
138cmx24cmx6

《红楼梦》乃不朽之著作,为中国古典小说之高峰,然细推敲觉其尚有缺憾。如第四十一回,叙栊翠庵中妙玉不让宝玉用刘姥姥使过之茶杯,嫌其不洁,而另拿出两只杯子,其一镌刻『㼰瓟斝』三个隶字,后有『王恺珍玩』一行真书,还有『宋元丰五年四月眉山苏轼见于秘府』之题款,意谓此杯大有来历。然考东坡行迹,无疑为一件珍贵之器物。又经北宋大文豪苏东坡鉴赏,知其于元丰二年因乌台诗案而入狱,并于次年被贬至黄州,任团练副使,不得干预州事,直到元丰七年四月均在黄州。据此可知,元丰五年苏轼不在京城,更不可能入秘府鉴赏古玩。或曰此乃小说家言,不必较真。余以为不然,众所周知《红楼梦》一书以写实闻名,书中的药方都是真实不虚的,而此种有悖历史之说法必须指出。当然,此亦无损《红楼梦》之光辉也。

录旧文　丙申七月　抱朴

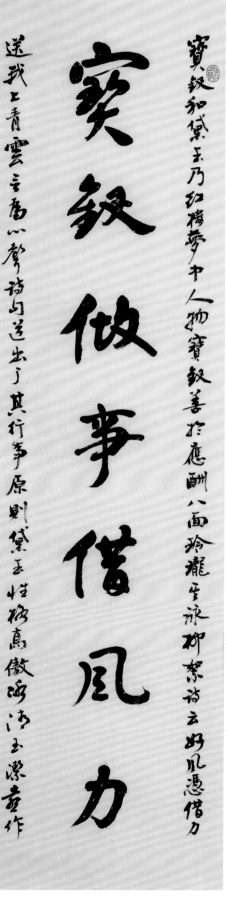

宝钗做事借风力，黛玉赋诗不倩人

人代作宝钗和黛玉明写示巧之人物形象 丁酉三月中浣 杨艳朴

『宝钗』『黛玉』七言联
138cmx35cmx2

宝钗做事借风力，黛玉赋诗不倩人

宝钗和黛玉乃《红楼梦》中人物，宝钗善于应酬，八面玲珑，其《咏柳絮》诗云："好风凭借力，送我上青云。"言为心声，诗句道出其行事准则。

黛玉性格高傲，冰清玉洁，喜作诗，在《红楼梦》最有诗才，其《咏菊》诗曾在菊花诗中夺魁，因此黛玉赋诗从不求人代作。丁酉三月中浣 杨抱朴

宝钗和黛玉乃红楼梦中人物宝钗善于应酬八面玲珑其咏柳絮诗云好风凭借力

送我上青云言为心声诗句道出其行事原则黛玉性格高傲冰清玉洁喜作

诗在红楼中家有诗才其咏菊在十二首菊花诗中夺魁因此黛玉赋诗送不倩宝玉诗

人代作宝钗和黛玉明写示巧之人物形象 丁酉三月中浣 杨艳朴

抱朴心画

这一板块共有16件作品，全部为其书学观。西汉扬雄曾说：『书，心画也。』意谓文字能反映出书写者的内心世界，此语甚是有理。这一板块有学术探讨，如认为杜甫《李潮八分小篆歌》中『书贵瘦硬方通神』，系书体审美错位；如对临帖的『似与不似』的探讨，都陈述己见。但更多的是对书法本体的思考，概而言之：张怀瓘论书强调先文而后墨，至少要文墨相兼。杨宝林教授曾发表过《对当下书法重形式轻内容现象的反思》和《当下书法文化缺失的隐忧》等论文，颇具忧患意识。这一板块显得零散，但有一条主线，就是提倡古雅，反对俗书，书家要成为文化人。

与古为徒 是说向古人学习，书法最重继承，学书之人没有不临帖者。然对临帖似与不似之态度却存在分歧。

孙过庭《书谱》云：『察之者尚精，拟之者贵似』，强调临帖要像。翁方纲《苏斋题跋》云：『愚最不服临古帖，以不是为得神。』则是从反面说有人临帖不追求形似，却以为得神，即所谓意临。

还是文廷式说的好：『不似何必临，太似恐无我。遗貌取其神，此语庶几可。』文氏强调临帖要似而又不能太似，太似则无个性，只有遗貌取神为佳。即临帖要在似与不似之间，此语得之。

杨抱朴

临帖之似与不似　　138cmx70cm



与古为徒是说向古人学习书法最重继承学书之人没有不临帖者而对临帖似与不似之态度却存在分歧

孙过庭书谱云察之者尚精拟之者贵似强调临帖要像翁方纲

苏斋题跋云黑最不服临古帖以不是为得神则是从反面说

有人临帖不求形似却以为得神即所谓意临

庶几可又文氏强调临帖要似又不能太似：无个性只有遗

貌取其神此语得之　杨艳样

78

历史上不少父子书家，如二王、大小欧阳、文氏父子等等，然大都子不及父，个中因素固然颇多，但取法太近乃其致命弱点。

丁酉四月　抱朴

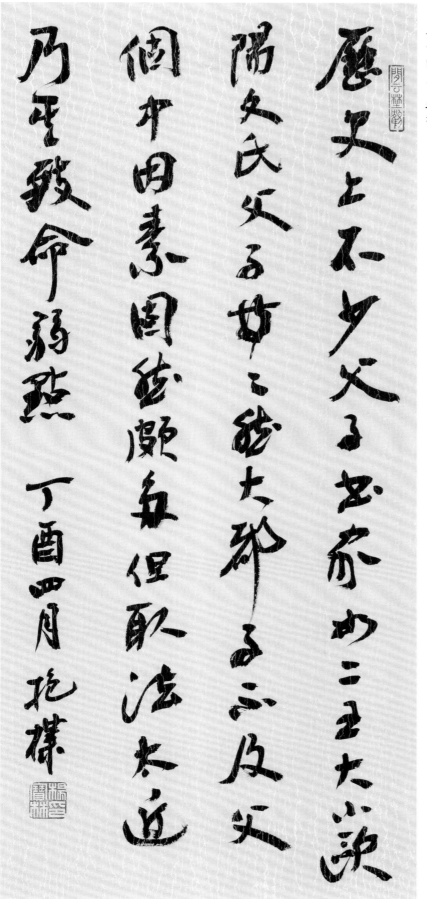

历史上不少父子书家如二王大小欧
阳父氏父子女之能大都子不及父
个中因素固然颇多但取法太近
乃其致命弱点　丁酉四月抱朴

杜甫《李潮八分小篆歌》献疑（四条屏）　　180cm×48cm×4

杜甫《李潮八分小篆歌》，因有『书贵瘦硬方通神』诗句而广为人知，然笔者亦有疑问，不能释怀。首先是李潮其人其书，李潮为杜甫之甥，诗已明言。有人以为是李阳冰，实误。欧阳修《集古录》、郑樵《通志·金石略》皆无李潮之记载，只有朱长文《续书断》说李潮与史惟则、韩择木为八分名家，显然受杜诗影响。赵明诚见过李潮八分书，认为笔法亦不工，非韩、蔡比也。据此可知，李潮不过擅篆隶而已，并非名家。其次，瘦硬通神审美

杜甫李潮八分小篆歌因有書貴瘦硬方通神诗句而
廣為人知然笔者亦有疑問不能釋懷首先是李潮其
人其書李潮為杜甫之甥诗已明言有人以為是李陽冰寶
误歐陽脩集古録鄭樵通志金石略皆無李潮之记载只

有朱長文續書斷説李潮与史惟則韓擇木為八分名家顯
然受杜诗影響趙明诚見過李潮八分書認為筆法亦不工
非韓蔡比也擦此可知李潮不過擅篆隸而已並非名家其次
瘦硬通神審美對應之書體是什麼依題面當指篆繁

其實不然篆出是圓筆篆尚婉而通無瘦硬可言隸出是方

筆勢險節短當興瘦硬有關但在唐代篆隸早已式微其

審美已淡出時人視野而楷行草則大行其道尤其是楷出已成

為唐人尚法之標誌愚以為正如其對李潮書藝定位不準一樣

疲硬通神也並非指篆隸而是對當時通用出體之審美

條書體錯位蘇軾的杜陵評出貴瘦硬詩句也沒有指出

何種出體至於范文瀾中國通文簡編出書貴瘦硬方通神代表

顏真卿以前之評出準則嗎顯指楷書了

杜甫李潮八分小篆歌獻疑　抱樸

对应之书体是什么，依题面当指篆隶，其实不然。篆书是圆笔，『篆尚婉而通』，无瘦硬可言；隶书是方笔，『势险节短』，当与瘦硬有关系。在唐代，篆隶早已式微，其审美已淡出时人视野，而楷行草则大行其道，尤其是楷书已成为唐人尚法的标志。愚以为正如其对李潮书艺定位不准一样，瘦硬通神也并非指篆隶，而是对当时通用书体之审美，系书体错位。苏轼的『杜陵评书贵瘦硬』诗句，也没有指出何种书体，至于范文澜《中国通史简编》云『书贵瘦硬方通神』代表颜真卿以前之评书准则，明显指楷书了。

杜甫《李潮八分小篆歌》献疑　抱朴

抱朴

书法应有时代印迹，欣赏前贤佳作，往往关注内容，而当下书家大都为文抄公，无时代性可言，陈振濂曾提出阅读书法，颇具忧患意识。

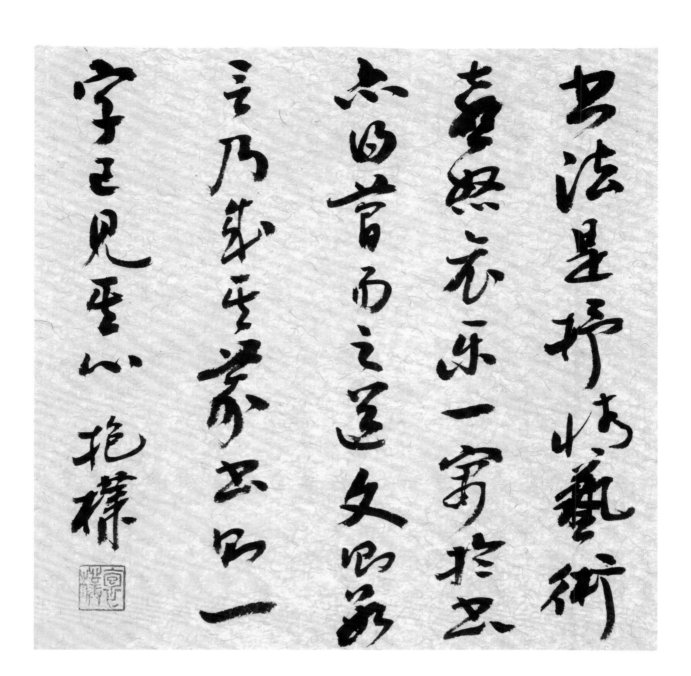

临池札记

33cm×33cm

书法是抒情艺术，喜怒哀乐一寓于书。亦得简易之道，文则数言乃成其意，书则一字已见其心。

抱朴

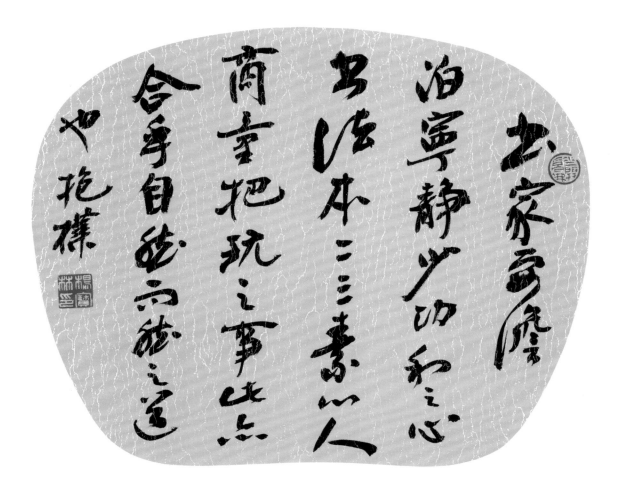

书家要淡泊宁静
41cmx33cm

书家要淡泊宁静，少
功利之心，书法本二三素
心人，商量把玩之事。此
亦合乎自然而然之道也。
抱朴

书法技道观生成于《庄子·养生主》。技指技法，形下之学，道指规律法则等。前者为体靠练，后者为用靠悟。上乘书法乃技与道之完美结合，由技入道方可绍于古人。

抱朴

书法技道观生成于庄子养生主技指技法形下之学道指规律法则上乘书法乃技与道之完美结合由技入道方可绍于古人 抱朴

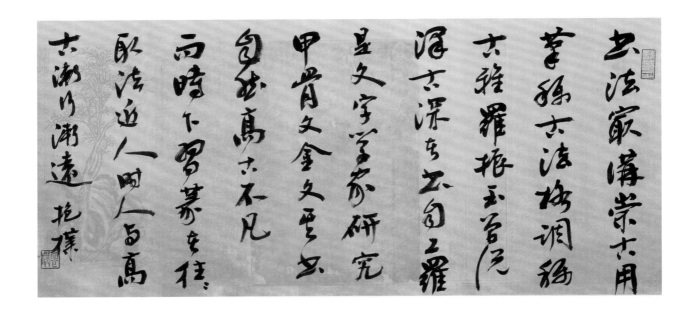

书法最讲崇古，用笔
称古法，格调称古雅，罗
振玉曾说：『泽古深者书
自工。』罗是文字学家，
研究甲骨文、金文，其书
自然高古不凡。

而时下习篆者，往往
取法近人、时人，与高古
渐行渐远也。

抱朴

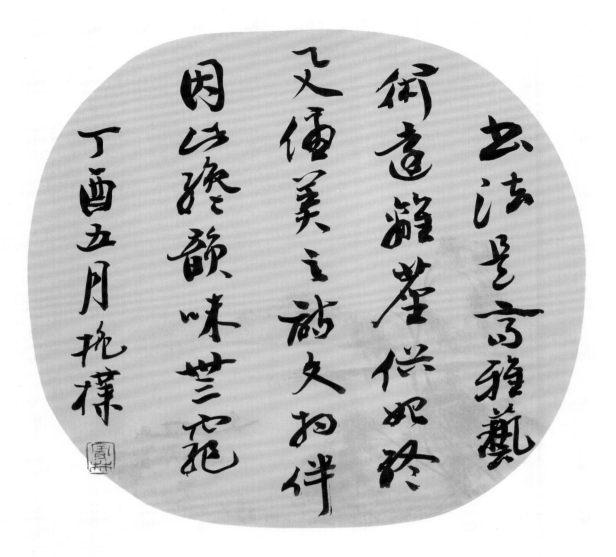

书法与高雅
34cm×34cm

　　书法是高雅艺术，远
离尘俗，始终与优美之诗
文相伴，因此才韵味无穷。
　　丁酉五月　抱朴

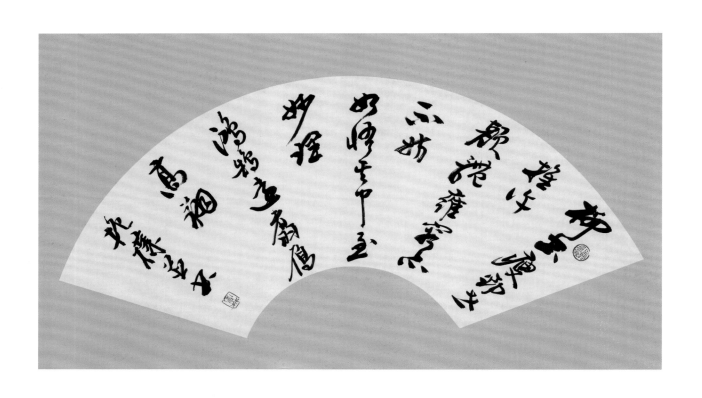

论书七绝
68cmx40cm

柳书瘦劲世推许，颜体雍容
亦不妨。
如悟其中至妙理，鸿鹄远翥
雁高翔。
抱朴并书

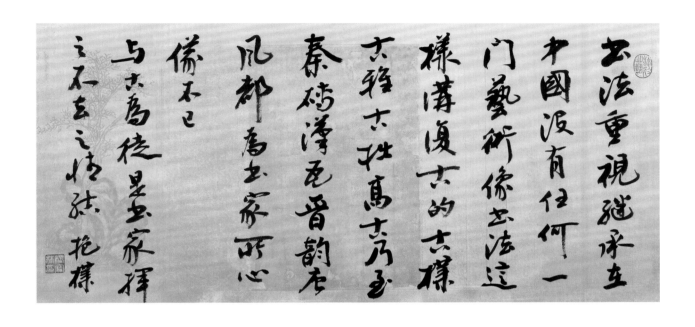

书法讲继承
70cmx34cm

书法重视继承，在中国，没有任何一种艺术像书法这样讲复古的。古朴、古拙、古雅、高古，乃至秦砖汉瓦、晋韵唐风，都为书家所心仪不已。与古为徒，是书家挥之不去之艺术情结。

抱朴

书卷气为苏轼首倡，其有诗云：『退笔如山未足珍，读书万卷始通神。』强调读书对书家的重要性。书卷气又称文人气，此类书作有一种静气，高雅不俗。正如一位学者所说：『临帖不如读帖，读帖不如读书，读书所以养气，此气即书卷气也。』

丁酉四月 抱朴

书法与书卷气
90cmx48cm

书卷气为苏轼首倡，其有诗云：退笔如山未足珍，读书万卷始通神。强调读书对书家的重要性。书卷气又称文人气，此类书作有一种静气，高雅不俗。正如一位学者所说：临帖不如读帖，读帖不如读书，读书所以养气，此气即书卷气也。

丁酉四月 抱朴

张怀瓘《书议》云：『论人才能先文而后墨，羲献等十九人皆兼文墨。』亦即说人之才能文才为首，翰墨次之。王氏父子等均为文墨相兼之人，古之书家都是文人，皆能文能书。《兰亭序》《黄州寒食帖》皆文墨相得益彰。而当下文墨相兼者寥若晨星。书家大都书写古代诗文，更遑论文墨次第了。

录旧作《文墨相兼》

杨抱朴

张怀瓘书议云论人才能先文而后墨羲献等十九人皆兼文墨即说人之才能文才为首翰墨次之王氏父子均为文墨相兼之人古之书家都是文人皆能文能书兰亭序黄州寒食帖皆文墨相得益彰而当下文墨相兼者寥若晨星书家大都书写古代诗文更遑论文墨次第了

录旧作文墨相兼 杨抱朴

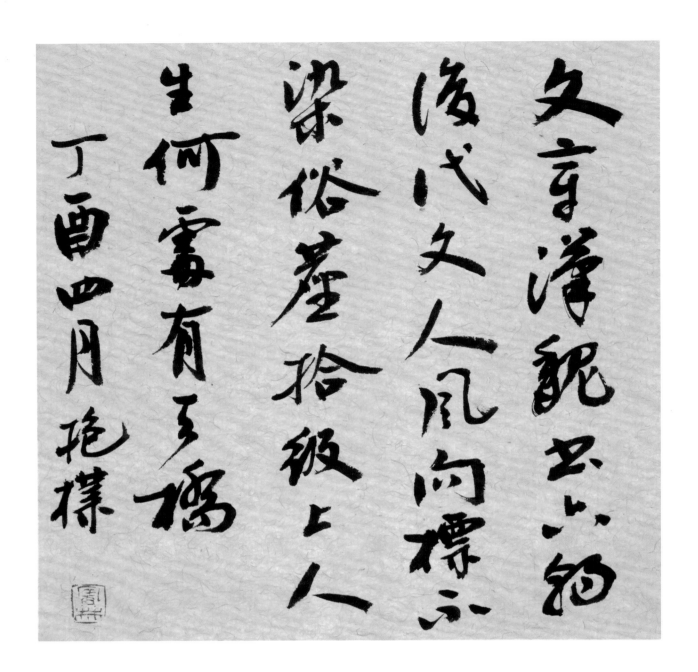

论书七绝
33cm×33cm

文章汉魏书六朝，
后代文人风向标。
不染俗尘拾级上，
人生何处有天桥？
丁酉四月　抱朴

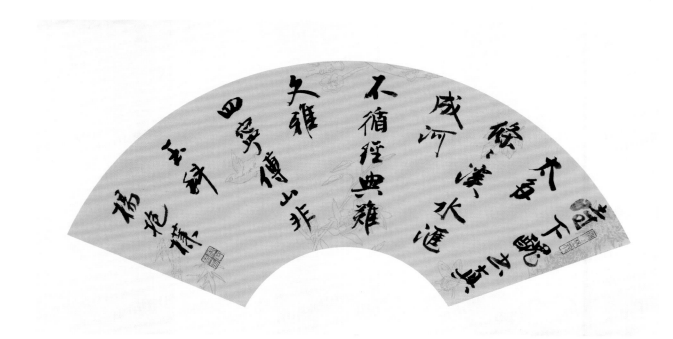

论书七绝
69cm×37cm

时下丑书真太多，
条条小溪汇成河。
不循经典难文雅，
四宁傅山非玉科。
杨抱朴

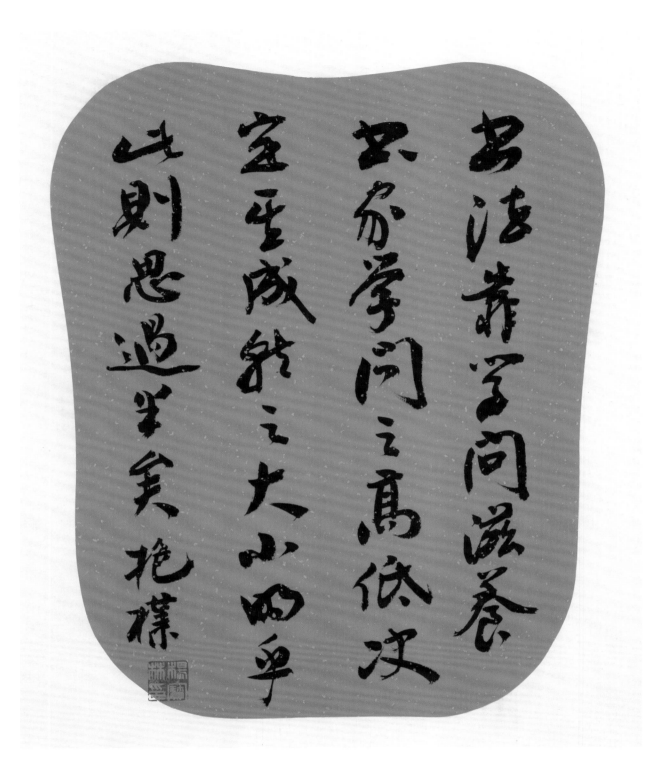

临池札记
41cm×33cm

书法靠学问滋养，
书家学问之高低决定其
成就之大小，明乎此则
思过半矣。
抱朴

情系盘锦

这一板块只有一件作品，但创作得却不轻松，因为篇幅较长。

杨宝林教授曾在盘锦师范专科学校工作九年，盘山为盘锦辖县，那里有芦苇荡、丹顶鹤、油井、河蟹，尤其是那里的人——他的学生、同事、朋友，尽管离别二十二年，但都使他无法忘怀。基于此，盘山县邀请撰《盘山赋》，他便慨然应允了。该赋曹路先生早已发表于《盘锦日报》，又由著名书法家丁荣山先生小楷书写，作为县里的馈赠礼品。网络上有不少好评。总之，《盘山赋》融注了杨宝林教授对盘锦浓浓的情和深深的爱！

枕河濒海厥有
盘山物阜民丰虎
踞龙蟠医亚同北
望藉仙山之悠悠灵
气连东湾南邻
具大海之浩浩襟
东毗鞍山民田广
衰西连锦州地近
东畿辽河横巨哺

盘山赋

135cm×35cm×9

枕河滨海，厥有盘山，物阜民丰，虎踞龙蟠。医巫闾北望，借仙山之悠悠灵气；辽东湾南邻，具大海之浩浩胸襟。东毗鞍山，良田广袤；西连锦州，地近京畿。辽河横贯，哺育卅万儿女；水陆通衢，接纳八方商旅。丹顶鹤眷恋，池塘星罗，敛翅而徘徊；红碱草含情，油井棋布，确是化工之城。或问盘山无山，何得此名？或告之曰无山而盼，盼而讹盘；或告之曰骆名盘蛇，蛇盘声转；或告之曰旧属广宁，其境有山十八盘。众说纷纭，扑朔迷离，显盘山之灵秀，增斯地之神奇。

维我盘山，历史悠久，湖源稽古，可追鸿蒙。唐虞夏周，出土之彩陶石斧，证亘古即有人踪。迨至清末，外敌入侵，诉隶幽州冀州，秦汉三国，属辽西辽东、锦州、新民，次第归平州，营州、广宁，始称今名。历代沿革，脉络颇清；清末建治，今为盘锦辖县。境内古迹斑驳，传奇绚烂；得胜碑，记载唐王东征之铁马金戈；明长城，诉说将士戍边之沙场醉卧。血与火，铸就盘山人义和团奋起抗争，扶清灭洋，彰显铮铮铁骨；可鉴，为《国歌》取材，塑造盘山人厚朴性格。国难九一八，日寇践我河山，儒将王铁汉率部御敌，掀开抗日篇章。绿林张海天枪口对外，赤胆忠心；爱与恨，天地演绎昭昭忠诚；盘山义勇军，屡败倭寇，

维我盘山，素重人文，地灵人杰，代不乏人。王家学坊，实开私塾之先河，传文脉于桑梓，颂沫泗之弦歌；李龙石心香一瓣，高登贤书，允推辽东才子；于在藻薪火再传，乡试高中，喜获文魁匾额。魏书生之教改，播慧华夏关庚寅之小说，享誉文坛。辽河碑林，规模非凡，书法诸体皆备，时代古今相连。抚摸铁画银钩之丰碑，顿悟华夏文明之厚重！诉说历史，块块石刻

维我盘山，资源富有：井盐储量丰，石油

盘山赋

条畅辽河横巨哺

青世第儿女水陆通

衢接纳八方宾朋丹

顶鹤眷疬敛翅向

不飞红碱草含情径

秋而文魏池塘星罗

宝为鱼米之乡油

井框布确星化玉之

城有问之盘山无山

为龙头。辽河油田高升、曙光、欢喜岭三大采油厂；雄踞盘山之沃野平畴。盘山稻米，名扬中外；盘山河蟹，勇夺金奖；盘山海鲜，名压群芳。绵长海岸线，河海交汇口，滩涂连绵，无尽宝藏。对虾、文蛤、海蜇创汇甚伙，中华绒螯蟹，凤鳍鱼远销邻国，亚洲苇茎做纸浆，蔡伦亦应浩叹。

维我盘山，生态闻名，鸢飞鱼跃，树绿草青。辽河口自然风光，人人争睹；红海滩鲜艳欲滴，谁不留连？白天鹅不展双翅，踟蹰苇荡；黑嘴鸥贪恋湿地，滋生繁衍。观鸟节、荷花节精彩不断，湿地节、赏蟹节宾客如云。森林公园，绿叶包粽子，国人不忘屈原；湿地风光游，其乐陶陶。生态盘山，松风泉泉；农业休闲游，其境逸逸。绿色名县。

维我盘山，旧城新容，老城归双区，新址建太平。借优先发展之良机，处沿海经济带之要冲。工业集群化、农业产业化、城乡一体化，三大目标凸显大智慧；粮食、蔬菜、畜牧、海水养殖，四大产业带罕见大手笔；石化、新材料、装备制造、新型建材，农产品深加工五大主导产业迅猛大跨越。壮哉盘山，美哉盘山，盘桓沧海日，山应辽河潮。

辞曰：春日暖暖，卉木萋萋，国运正昌泰，盘山逢其时。决策与战略明晰，历史与人文兴盛，机会与挑战共存，工业与农业并重。龙游渤海，虎踞盘山，巨鲲化鹏，一飞冲天。

大文艺观视阈下的刘熙载书论略说

杨宝林

【内容提要】刘熙载的书论，历来为书界所称道，好评如潮。本文尝试从大文艺观这一角度来研究刘熙载的书论。刘熙载的书论运用了儒家的『诗言志』、道家的技道观和禅宗的悟等大文艺观。在大文艺观视阈下的刘熙载书论具有理论色彩浓厚、辩证论艺和崇尚简约的书论文本等特点。从大文艺观的角度看，刘熙载的书论也有忽略书法的特殊性、书论成为儒家道统的说教和过分强调书如其人等等不足。

【关键词】刘熙载；大文艺观；书论

刘熙载把书法与诗词文赋并称为艺，认为它们都能表现『道』。《艺概》中的《书概》与其他艺术门类一样，都有一致的文艺思想和审美追求。这种文艺思想和审美追求，都是以儒释道为规约的，我们姑且称之为大文艺观。所谓大文艺观是指以儒家为主导的文艺思想，当然也包括道家和佛教。从儒家来看，大文艺观导源于经学，经学中的文艺思想统摄文学艺术的方方面面。从大文艺观角度看，书法的根本是文字，而『文字』又是『经艺之本，王政之始』[1]，因此，书法又有着浓厚的政治色彩。儒家思想在书法上的表现就是经世致用，依据经世致用的原则，在书体上表现为秩序感，在书家楷模上就需要有权威，在书法风格上则讲究含蓄，也就是温柔敦厚的诗教观。从经世致用角度看，就连书如其人也在儒家的大文艺观之内。书如其人可以追溯到孟子的『知人论世』说。《尚书·舜典》的『诗言志』，《毛诗序》的『情动于中，而形于言』，直接开启了书法的抒情观，也都属于大文艺观范畴。与儒家崇尚实用不同，道家和佛教则重视精神层面的追求，道家的有无、技道观，佛教禅宗的顿悟和渐悟等，都给书法以形而上的启示，也都是大文艺观的组成部分。刘熙载的《书概》《游艺约言》或多或少都涉及了上述内容，儒、释、道大文艺观，无论是文以载道，还是『写字者，写志也』，都表现为道。刘熙载的《书概》《游艺约言》或多或少都涉及了上述内容，都是用大文艺观来支撑的。因此，从大文艺观角度来研究刘熙载的书论，无疑是一种有意义的尝试。

一、刘熙载书论中的大文艺观

刘熙载的文艺观以儒家为根基，也就是说刘熙载的文艺思想基本上是属于儒家的，佛、道只是一种补充。刘熙载是著名经师，立身行世始终以儒家信条为指归。《文概》开篇即云：『《六经》，文之范围也。圣人之旨，于经观其大备。』[2]文章要遵从《六经》，圣人的思想贯穿于《六经》之中。书法与诗词文赋一样，都是『艺』，书法也应当体现《六经》的文艺思想。

1. 诗言志

《诗概》：『「诗言志」，孟子「文辞志」之说所本也。』[3]『诗言志』最早出自《尚书·舜典》：『诗言志，歌永言，声依永，律和声。八音克谐，无相夺伦，神人以和。』『诗言志』，意谓诗是表达情感的。《毛诗序》也说：『诗者，志之所之也，在心为志，发言为诗。情动于中，而形于言。言之不足，故嗟叹之；嗟叹之不足，故永歌之；永歌之不足，不知手之舞之，足之蹈之也。』[4]这里也是强调诗歌的抒情性。书法上的抒情也与诗歌有类似之处，韩愈《送高闲上人序》

描述张旭草书创作的情形即为显例。文学艺术都要有感而发，都要以情感人。刘熙载的书论也强调书法的抒情性，《书概》云：

写字者，写志也。故张长史授颜鲁公曰：「非志士高人，讵可与言要妙？」

《游艺约言》亦云：

徐季海论书，以为亚于文章。余谓文章取示己志，书诚如是，则亦何亚之有？[5]

以上两则书论，均认为书法就是「写志」，与「诗言志」没有什么不同。而后一则是提高书品，认为书法如能言志，书则一字已见其心。唐代孙过庭《书谱》曾云：「岂知情动形言，取会风骚之意，阳舒阴惨，本乎天地之心。」[6]张怀瓘《文字论》也说：「文则数言乃成其意，书则一字已见其心。」又说：「不由灵台，必乎神气。」[7]他们均强调书法的抒情性。抒情本是艺术的天性、自然之性，但是艺术又不能不受社会性的制约，因此深受儒家思想浸润的刘熙载在《书概》中又说：

笔性墨情，皆以其人之性情为本。是则理性情者，书之首务也。

「笔性墨情」，即笔墨所表现出的情趣，亦即抒情性。「性」指个性、天性。刘熙载认为书法的情感表现，取决于人，结合刘熙载的「书如其人」说，这又和伦理批评挂上了钩。其实刘熙载在这里又践行了《毛诗序》「发乎情，止乎礼义」[8]这一文艺思想。

支撑刘熙载书论的儒家文艺观还有很多，如《艺概·叙》篇首「艺者，道之形也」，遥承「文以明道」「文以载道」。刘熙载书品人品论则导源于「知人论世」观。《艺概》中的艺术风格论，在儒家范围内给道家留了点艺术空间。《游艺约言》也有不少借老庄思想来论书法的。

总之，刘熙载谈文论艺的大文艺观是以儒家为主的。

不毁万物，当体便无；不设一物，当体便有。书之有法而无法，至此进乎技矣。

2.技道观

尽管刘熙载一生主要受儒家思想影响，但其于古人最契陶渊明，在广东学政任上以病辞归。其身上又不无道家思想的折光。儒家是重视传统、讲秩序的，道家的文艺观比比皆是。《游艺约言》云：

刘熙载是借庖丁解牛的故事来论述学书的技道观。「不毁万物，当体便无」，「体」，指车的躯体。这是指庖丁解牛的经验老到之后「未见全牛」。「不设一物，当体便有」，是指庖丁刚学解牛的时候，「所见无非全牛」，他对牛的生理结构全然不知，处于学习阶段。「技进乎道矣」，语出《庄子·养生主》：「（庖丁对文惠王说）臣之所好者道也，近乎技矣。」[9]此即技进乎道的原始出处。技道观早在唐代就有人关注，刘禹锡《论书》根据魏、晋、宋、齐间论书，说「君臣争名，父子不让」的情况，说「吾姑欲求中道耳」。[11]元代郝经《移诸生论书法书》说：「必观夫天地法象之端，……澹然无欲，修然无为，心乎相忘，纵意所如，我之为我，悠然而化然，不知书之为我，我之为书，凡有所书，神妙不测，尽为自然造化，不复有笔墨，神在意存而已。」[12]刘熙载用庖丁解牛的两个不同过程来模拟书法的有法和无法。刘熙载强调书法先要有法，再由有法过渡到无法。亦即先要「有为」，再由「有为」过渡到「无为」，从而达到技进乎道的目的。

然以道家经典为原型，但又不无儒家的因素，孔子就曾说：「志于道，据于德，游于艺。」[10]技道观用于书法，「技」，指技法；「道」，指书理和规律。技道观虽

99

刘熙载的技道观继承了先贤的说法，又有他自己的体会。刘熙载既重技又重道，《书概》中的技法论、书体论、书家论即可证明。不过刘熙载在这里所说的『道』是指书理，还没有人品的内涵。

刘熙载书论中的道家文艺观还有天然、有为、无为等，就不展开论述了。

3. 顿悟和渐悟

刘熙载对佛教，尤其是对禅宗还是有浓厚兴趣的。据《昨非集》卷三《查芙波先生借梵书》一诗，刘熙载读过《楞严》《圆觉》《净名》三经。《昨非集》卷三《检书》云：『向来耽悟境，释部翻常勤。』《与友人游山寺》云：『好借神机悟常性，穷不可忧达勿喜。』佛教，尤其是禅宗对文学艺术影响最大。佛教对书法的影响主要是禅宗的悟。对此，刘熙载也有论述。《游艺约言》云：

悟有顿、渐。学书从摹古人得者，渐也；从观物得者，顿也。

禅宗在初唐时分为南北两派，南派主张顿悟，代表人物是慧能；北派主张渐悟，代表人物是神秀。顿悟是顿然觉悟，指不须烦琐的佛教仪式和长期的修习，因为人人心中都有佛性，一旦参悟，便可见性成佛。渐悟与顿悟相对，认为尽管人人心中都有佛性，但由于种种障碍，人必须通过长期的修行，才能逐步掌握佛理而领悟，达到成佛的境地，亦即神秀法偈所说的：『时时勤拂拭，莫使惹尘埃。』

刘熙载认为，『从观物得者』，就如同禅宗的顿悟；『摹古人』即临摹古人的碑帖，这的确是一个『渐悟』的过程。『观物』是说书家通过观察世界万事万物，进行比类联想，从而悟出书法之理。如张旭观公孙大娘舞剑器而悟草书之理，颜真卿观屋漏痕而悟笔法，文与可观蛇斗而草书大进等等，均属此类。但不是每一位书法家都能够通过『观物』而有所悟，那是平时百思而不得其解，而客观之物正好启动了他的灵感，主观与客观契合，遂顿悟书理。学书上的『渐悟』与『顿悟』并不互相斥，相反倒是学书者所兼备的。在佛教的教义中，只有『悟』与书法的关系最为密切。

二、大文艺观视阈下的刘熙载书论的特点

刘熙载的书论是对中国古代书论的全面总结和理论上的提升。以《书概》为例，全文似可分为书体论、书家论、技法论和审美鉴赏论，是作者精心结撰、自成体系的一部著作。由于刘熙载在大文艺观规约下来谈文论艺，因此，刘熙载的书论又呈现出有别于一般书论的特点。

1. 理论色彩浓厚

刘熙载书论的理论色彩很浓，不同于一般的经验介绍。首先，刘熙载借助于《周易》的意象理论来切入书法的本质。《书概》云：

圣人作《易》，立象以尽意。意，先天，书之本也；象，后天，书之用也。[13]

《书概》开篇刘熙载便引《周易》的意象概念，来论述书法的本质。刘熙载是借用《周易》的『意』『象』概念来论书法，进而认为『意』是先天的，是书法的本体，『象』是后天的，是书法的表现。那么进而可知『意』可见乎？子曰：『圣人立象以尽意，设卦以尽情伪，系辞焉以尽其言。』《周易·系辞传》第十三章：『子曰：「书不尽言，言不尽意。」』『意』即圣人的思想，『象』指卦象，圣人立象的目的，就是想把思想充分表现出来。刘熙载是借用《周易》的『意』『象』概念来论书法，进而认为『意』是先天的，是书法的本体，『象』是后天的，是书法的表现。那么进而可知『意』

显然就是书家的主观情志，而『象』则是表现情志的点画、线条等的外在形象。这里既有文字观，也有其转化而来的书法观。这是全书的总纲，也是刘熙载对书法本质的认识。

其次，刘熙载根据传蔡邕的『书肇于自然』的说法，提出『由人复天』的观点。《书概》云：

书当造乎自然。蔡中郎但谓书肇于自然，此立天定人，尚未及乎由人复天也。

刘熙载是依据道家思想探讨艺术的生成理论。传蔡邕《九势》云：『书肇于自然，自然既立，阴阳生焉；阴阳既生，形势出矣。』[14]『这种借助道家思想而构筑起来的书法艺术生成论，简质而明了』[15]。『书肇于自然』即摹拟自然，这只是『立天定人』，是从文字观向书法观的转变。『书当造乎自然』是一种人工的再造自然，是『由人复天』，人与自然的关系中人是被动的，书家只能从自然中汲取有益于书法的灵感；『由人复天』，重构一种人与自然的关系中人是积极主动的，书家可以通过创造性思维再造一个『自然』，重构一种人与自然的秩序。《游艺约言》对此尚有补充。『无为者，性也；有为者，人也』。学以复性，人以复天，是有至于无为者。『由人复天』是无为之境，刘熙载道出了中国艺术的真谛。

再次，刘熙载的『二观』说理论色彩更浓。《书概》云：

学书者有二观：曰观物，曰观我。观物以类情，观我以通德。如是，则书之前后莫非书也，而书之时可知矣。

刘熙载从哲学高度来探讨学书的过程，融合了儒、道思想。『二观』出自宋邵雍《皇极经世·观物篇六十二》：『不以我观物者，以物观物之谓也。既能以物，又安有我于其间哉！』[16]《观物篇下》又说：『以物观物，性也；以我观物，情也。』[17]『类情』『通德』，语出《周易·系辞传》：『古者包牺氏之王天下也，仰则观象于天，俯则观法于地，观鸟兽之文与地之宜，近取诸身，远取诸物，于是始作八卦，以通神明之德，以类万物之情。』[18]刘熙载所说的『观物』，即邵雍『以物观物，性也』，《系辞传》『以通神明之德』。『情』，指情形、情状。『德』，即邵雍说的『性』，指品性、德性。『观物以类情』，就是通神明之性，书家从经验、感悟中神明自得，获得的书法真谛等，都是『以通神明之德』。张旭从惊沙坐飞、怀素从夏云奇峰悟到的笔法都属此类。当然，借助联想，以通神明之德还包括品德、文化修养等。

『二观』说实际上就是书法创作时的想象和灵感的问题，刘熙载将其提升至道的层面来认识，高屋建瓴。

2. 辩证论艺

刘熙载被誉为东方的黑格尔，《艺概》的辩证论艺也很多，如技法论中论笔法的提按、振摄、迟速、疾涩、完破、质文等都是。《书概》辩证论艺俯拾即是。《艺概》有一百多对相互对应的概念范畴，《艺概》思辨意味非常浓厚。

综观刘熙载书论中辩证论书，主要可以分为两类：一种是矛盾的转化。一种是采取折中、调和的方法。属于矛盾转化这一类型的不多，如《书概》：

学书者务益不如务损。

怪石以丑为美，丑到极处，便是美到极处。

『损』和『益』是相对的范畴，也是《周易》六十四卦中对立的两个卦名。『损』，减损。书法如能去掉寒俭、俗气，本身就是『益』，矛盾向对立方转化。

『丑』也是如此，『丑』是一种大朴的自然状态，『美』则有一种人工痕。刘熙载的看法十分独特，发人深省。

刘熙载辩证论艺采用最多的方式是折中和调和。《书概》云：

或问颜鲁公书何似？曰：似司马迁。怀素书何似？曰：似庄子。

北书以骨胜，南书以韵胜。然北自有北之韵，南自有南之骨也。

将颜真卿书法模拟司马迁的《史记》、将怀素的书法模拟《庄子》，取其沉着与飘逸。但刘熙载认为司马迁也有飘逸、庄子也有沉着的一面。对南北书派的关注本身就体现了时代性，北书以魏碑为主，楷法遒劲，南书乃江左风流，富有韵致。刘熙载概括得还是比较准确的。但刘熙载又辩证看问题，认为『北自有北之韵，难自有南之骨』。属于典型的折中主义。

《游艺约言》中也有辩证论书的的，如：

书尚道、逸、道，非直劲焉而已；逸，非直秀焉而已。

有狂篆、狂隶、有庄行、庄草。庄正而狂奇，此亦衰益平施之理，达者自知。

『道』『逸』本为两种相对的笔法或风格，但刘熙载却认为遒劲并非是『直劲』，俊逸也并非是『直秀』，而是你中有我，我中有你。篆隶为正体，行草则狂逸，但刘熙载则辩证地看问题，他认为篆隶应『狂』，行草应『庄』，正所谓『庄正而狂奇』。『衰益平施』语出《周易·谦·象》：『地中有山，谦。君子以衰多益寡，称物平施。』王弼注曰：『多者用谦以为哀，少者用谦以为益，随物而与，施不失平也。』『衰』，减少。『益』，增加。意谓根据『谦』卦，多的让它减少一些，少的让它增加一些，不同情况区别对待，就是为了公平。对于书体而言，草让它们端庄一些，端庄的书体使之放，避免漂浮，增强质感。隶书让它们狂逸一些，狂逸的书体使之敛，避免呆板，增强灵动性。这明显有折中的意味。『刘熙载着眼于对应范畴所作的思辨，大都是以儒家的「中和」之美为指归的』[20]，又回到了他的儒家书学观。

在中国古代书论中，刘熙载为什么喜欢辩证论艺，这和大文艺观有何关系呢？《周易》为『五经』之一，是儒家思想的重要组成部分。《易传》在解释《周易》的时候提出许多哲学范畴，如阴阳、刚柔、动静等，而这些范畴有的就与书法艺术紧密相关。金景芳先生认为『《周易》一书是用辩证法的理论写成的』[21]。刘熙载的书论也是顺理成章的。《老子》也讲辩证地看问题，《艺概》每每征引《周易》，借鉴其辩证法。而佛教尤其是禅宗也惯于辩证思维，刘熙载辩证论艺的圆通，也受禅宗思想的浸润。如此说来，刘熙载书论中的辩证论艺确实是践行了大文艺观。

3. 崇尚简约的书论文本

刘熙载崇尚简约，《文概》云：『刘知几《史通》谓《左传》「其言简而要，其事详而博」。余谓百世史家，类不出乎此法。』《新唐书》以「文省事增」为尚，其知之矣。』刘熙载的书论从形式上看，最明显的特点是篇幅短小，虽只言词组，却含义深刻，言简旨丰。如《书概》：

『篆尚婉而通』，南帖似之；『隶欲精而密』，北碑似之。

张长史书悲喜双用，怀素书悲喜双遣。

灵和殿前之柳，令人生爱。孔明庙前之柏，令人起敬。以此论书，取姿致何如尚气格耶？

在中国书法批评史上，书论著作数不胜数，书论的文体也颇多，然而用『概』为书论文体的，仅刘熙载一人，这不能不令人思考。诚然，《书概》原名为《论书诀》，后收入《艺概》，遂易为《书概》，与《文概》《诗概》《赋概》《词曲概》《经义概》整齐划一。刘熙载为什么喜欢用『概』来谈文论艺呢？这不能不涉及他的学术思想。从学术上说，刘熙载是经学家，《兴化县续志》卷十三刘熙载本传说『熙载治经无汉宋门户见，不好考据』[22]。好友方宗诚《沪上观摩册跋》云：『融斋性笃行恭，恪守宋儒之学。』[23]从其不好考据来看，刘熙载属于宋学派；从今文经与古文经的区别上来看，他属于今文经学派。宋学派注重阐发经书之义理，探求如何做人的道理，故语言简约。『今文经学派以《春秋公羊传》为主要经典，着力发『微言大义』』[24]。这又牵扯到了儒家的文艺观。

刘熙载为好友吴大廷《读书随笔》所作的《题词》中说：

读《诗》读《易》两随笔，会体用于一源，而以明白正大、直截简易出之，此通人硕士之说经，所以卓然越俗也。曲学支离缠绕，穿空凿巧以为能事，不知言愈繁而旨愈隐。此二书一出，定当皎日见而阴曀消矣。教弟刘熙载拜读。[25]

从中可以看出刘熙载崇尚简易，而反对曲学『支离缠绕，穿空凿巧』，认为『言愈繁而旨愈隐』。可见简约是刘熙载治学读书的一贯主张。而『概』正是简约的体现。《游艺约言》的『约言』与『概』如出一辙。据《艺概·叙》可知，『概体』具有『举此以概平彼』、『举少以概乎多』和『触类引伸』的特征。正是

总之，刘熙载的『概』书论是独特的，『概』适于抽象之书法的表达，它不同于一般书论的长篇大论，语言简约却能切中要害，以少概多却又能提要钩玄。同时，触类引伸又打通书体、书家，进而打通不同艺术之间的壁垒，找出艺术之间的共同规律，进而对艺术作整理的把握，它又不同于明清时期的评点派，不是简单地肯定或否定，而是以理服人，以事实为依据，以符合规律性和目的性的审美标准作价值判断。刘熙载站在了艺术的制高点而独领风骚。

三、从大文艺观看刘熙载书论的不足

忽略书法的特殊性，书论有时成为儒家道统的说教。

以大文艺观支撑的刘熙载的书论，固然有很多优长，正如一枚硬币有其正反两面一样，刘熙载的书论也有些许不足。刘熙载对宋明理学、陆王心学均有研究，《艺概》中刘熙载对儒家传承过程中的重要人物都给予激赏，如《文概》中对董仲舒和朱熹，《赋概》中对王守仁均给予很高的评价。董仲舒、朱熹、王守仁在为文作赋上并非一流高手，但由于他们的特殊身份，刘熙载在有限的文字内还不忘褒扬。北宋后期的游酢，书名不显，但由于是理学家，刘熙载论述的80多位书家中他还占一席。凡此既欠公允，又乏科学，这些又都是大文艺观尤其是儒家文艺观折射的结果。

《词曲概》中有这样一段话：『词进而人亦进，其词可为也；词进而人退，其词不可为也。』『名教』指封建礼教，这里代指儒家道统。『名教之中自有乐地』语出《晋书·乐广传》：『是时王澄、胡母辅之等，皆亦任放为达，或至裸体者。广闻而笑曰：『名教内自有乐地，何必乃尔！』刘熙载认为把词家笼络到名教之中、儒雅之内，是自有风流。

刘熙载书论中宣扬儒家道统也不少，《书概》云：

《洛书》为书所托始，阴阳刚柔不可偏陂，大抵以合于《虞书》『九德』为尚。

《书概》云：

《洛书》为书所托始。《洛书》之用，五行而已；五行之性，五常而已。故书虽学于古人，实取诸性而自足者也。

第一则本来讲学古人要『取诸性』，但刘熙载却要强调五常，把『取诸性』归结到仁、义、礼、智、信之中。第二则讲书法的阴阳刚柔不可偏颇，讲得很好，但最终又归终到《虞书》的『九德』之上。『九德』为『宽而栗，柔而立，愿而恭，乱而敬，扰而毅，直而温，简而廉，刚而塞，强而义』[26]。这种不顾书法特性而随意联想，只能是将简单的问题复杂化。

《游艺约言》也有类似的论述：

或问书以何为正脉？曰：王道是。问：何为王道？曰：纯乎德礼而无所为而为之者是。

『王道』，就是儒家的以仁义治天下，与霸道相对。刘熙载认为王道就是『纯乎德礼而无所为而为之』，仍然没有脱离儒家的纲常内容。刘熙载认为书法的正脉就是王道，这是赤裸裸的儒家中心主义。书法是艺术，儒家可以影响艺术，但不能左右艺术。刘熙载过分强调儒家纲常对书法的决定作用，显然有失偏颇。

概体本身的局限性。

大文艺观只能从宏观上把握艺术，解决不了多少具体问题。『概体』书论由于语言简约、篇幅短小，在论书时往往不可能深入，有时显得过于笼统，『概』本身就有大概的意思。如《游艺约言》：

辞必己出，书画亦然。

怀素书，笔笔现清凉世界。

刘熙载的书论语言典雅，措词也有分寸，在论述具体问题时缺乏对应性。《书概》云：

『辞必己出』，为韩愈论文之语，刘熙载认为书画也应如此。书画的『辞必己出』，当为书画要表现出作者的个性，有自己的艺术追求。什么样的个性，只好自己去意会。至于怀素书法每一笔都能表现出的『清凉世界』，更令人费解。怀素早期书法与后期不同，往往是在酒醉的情况下乘兴书写的，倒看不出清凉世界。

凡论书气，以士气为上。若妇气、兵气、村气、市气、匠气、腐气、伦气、俳气、江湖气、门客气、蔬笋气，皆士之弃也。

高韵、深情、坚质、浩气，缺一不可以为书。

这两则书论经常为人所引用。『高韵、深情、坚质、浩气』当指书家所具备的美质，《游艺约言》『劲气、坚骨、深情、雅韵四者，诗文书画不可缺一』同此。那么哪些书家同时具备这四种美质呢？无人能确指。『士气』就是书卷气，这册庸置疑。据语境『妇气』『兵气』等都应与『书气』相关，怎么落实，恐怕也无人能说清。这两则材料，刘熙载大概是在触类联想，因此有失严谨。

『概体』书论语言简约，有时缺乏必要的论证，结论显得很突兀。《书概》云：

《端州石室记》或以为张庭珪书，或以为李北海书，东坡正书有其傲岸磅礴之气。

或言怀仁能集此序，何以他书无足表见，然更何待他书之表见哉！

《端州石室记》为何人所书迄今无定论，刘熙载也不参与讨论，末尾一转，跳跃性极大。第二则针对有人提出怀仁能集《圣教序》，为什么没有留下其他作品，刘熙载认为有《圣教序》足矣，就不须其他作品了。刘熙载是所问非所答。集字固然可以看出集字者的书法造诣，但毕竟不是本人的书法作品，刘熙载偷换了概念，就难以自圆其说了。

过分强调书如其人

《艺概》特别强调人品。《诗概》说『诗品出于人品』，《赋概》说『赋尚才不如尚品』，《词曲概》说『余谓论词莫先于品』。《书概》和《游艺约言》更过分强调书品人品论。《书概》云：

书，如也。如其学，如其才，如其志，总之曰如其人而已。

这是刘熙载书如其人论的显例。书如其人的说法可以追溯到张怀瓘的《评书药石论》，其中有云：『故小人甘以坏，君子淡以成，耀俗之书，甘而易入，乍观肥满，则悦心开目，亦犹郑声之在听也。』到了苏轼，书如其人说被正式提出来了，苏轼在《书唐氏六家书后》说：『凡书象其为人。……古之论书者，兼论其平生，苟非其人，虽工不贵也。』[27] 刘熙载的『如其学，如其才，如其志』，是意义的追加，不过作为理学家，他说的『学』『才』『志』都与儒家的伦理道德相关。

这属于书法批评物件的人格化，审美物件的人格化。为了证明书如其人，《书概》又云：

贤哲之书温醇，骏雄之书沉毅，畸士之书历落，才子之书秀颖。

『贤哲』『骏雄』等也是缺乏对应性，没有什么说服力。

刘熙载旨在说明不同品格的书家，其书风是不同的。《游艺约言》也说：

字不出雕、朴两种，循其本，则人雕者字雕，人朴者字朴。

『雕』，雕琢。『朴』，质朴。刘熙载反对雕琢，肯定质朴。他进而认为『人雕者字雕，人朴者字朴』。『人雕』，落实人品上便是虚伪、粉饰。『人朴』则为诚，无须雕琢，『朴散为器』。刘熙载加入了人品这一介入因素，故以人品为参照系，实亦未必。书如其人属于伦理批评，但人品是人品，艺术是艺术，二者没有必然的联系。刘熙载在《书概》和《游艺约言》中一再重申书品即人品，他可能是想借论书来论育人，借书品来砥砺人品。他的良法美意也是行不通的。

总之，刘熙载书论之所以常读常新，是因为其背后有沉甸甸的中国传统文化作支撑。当然大文艺观，尤其是儒家文艺观给刘熙载带来众多荣耀的同时，也给他带来几许遗憾，这才是事实。

刘熙载书论的大文艺观是以儒家为主，释道为辅。

注释：

[1] 许慎《说文解字·序》，中华书局，1963年版，P316。

[2] 刘熙载《艺概》，上海古籍出版社，1978年版，文中所引《艺概》均同此。

[3][26] 周秉钧注释《尚书》，岳麓书社，2001年版，P12、P23。

[4][8] 郭绍虞主编《中国历代文论选》（一卷本），上海古籍出版社，1979年版，P30、P30。

[5] 刘熙载《刘熙载文集》，江苏古籍出版社，2001年版，文中所引《游艺约言》均同此。

[6][7][14]《历代书法论文选》，上海书画出版社，1979年版，P129、P209、P6。

[9] 曹础基《庄子浅注》，中华书局，1982年版，P43。

[10] 杨伯峻《论语译注》，中华书局，1980年版，P67。

[11][12]《历代书法论文选续编》，上海书画出版社，1993年版，P41、P175—176。

[13][18][21] 金景芳《〈周易·系辞传〉新编详解》，辽海出版社，1998年版，P93、P179、P15。

[15] 丛文俊《书法史鉴——古人眼中的书法和我们的认识》，上海书画出版社，2003年版，P48。

[16][17] 邵雍《皇极经世书》卷十二，四库全书本：P803—1050、P803—1085。

[19] 楼宇烈校释《王弼集校释》，中华书局，1980年版，P259。

[20] 詹志和《好借禅机悟『文诀』——佛学对刘熙载文艺美学观的影响与浸润》，《文学评论》，2006年，第1期。

[22] 李恭简 [民国]《续修兴化县志》，民国三十二年刊印。

[23] 方宗诚《柏堂集余编》，光绪十二年夏开雕。

[24] 冯天瑜《中华元典精神》，上海人民出版社，1994年版，P349。

[25] 吴大廷《读书随笔》，同治癸酉刊印。

[27] 孔凡礼点校《苏轼文集》，中华书局，1986年版，P2206。

（此文获『全国第八届书学讨论会』一等奖）

106

后记

岁月不居，时节如流，转瞬之间，不觉耳顺。

近十年来，由于学习和工作的原因，我基本上完成了从古典文学向书法研究上的转型，随之思考的问题也转向书法了。我常听人们说在搞书法创作，有的墨汁上还标明『作品用』，那么什么是书法创作呢？『创作』是创造文艺作品，我们知道文学创作必须是原创，即使是同题创作，两篇（或以上）也不能相同，也就是说创作具有不可重复性。反观当下书坛，许许多多书家们总是不厌其烦地重复写唐诗或宋词，这算不算创作？这确实是一个比较复杂的问题，书法固然与文学有别，但也不能总不断地重复书写同一内容吧。我认为最好的解决问题的办法，就是书写自己的东西，书家能自己创作诗词，会写文章，『我手写我口』，这一问题就迎刃而解了。

近年来书界越来越重形式轻内容，玩线条、拼接、美术化倾向严重。书法是文化的重要组成部分，其本身又是文化的载体。在古代，书法家首先是文人学者，『论人才能，先文而后墨』，文才居先，书法在后，文人和书法家本是合二而一，而今天文人是文人，书法家是书法家，是一分为二。今天的书法家与文化渐行渐远，君不见各种展览错字屡见不鲜，有的不明就里竟将贺联当挽联。我看到有人写一幅扇面，竟将杜甫的《客至》一诗前后四句颠倒，并注明：『录杜甫诗二首』。重形式轻内容的结果是文化的耗散，长此以往，书法之路会偏离传统，越走越窄。

基于这样的思考和认识，我认为要回归传统，向古人学习，书写自己创作的内容，重视形式，但不轻视内容，因为内容决定形式，不能本末倒置。这次展览的内容两年前就开始酝酿了，其中包括古代书学、文学的学术随笔、诗词联语、辞赋等。后来觉得有点散，主题不鲜明，后来决定围绕辽宁书法史、刘熙载研究、兰亭、红楼梦等几个板块去创作，也得到了周围朋友的认可。主题明确了，便对原来的构思进行了调整，没有的现写，不完善的重写，不完整的补充。这些领域，这些人或事都是我熟悉的，有的还有很深入的研究。从小就有作家梦，所以读了辽宁大学中文系，作家没当成，却成了学者，几十年古典文学教学实践，我对诗词曲赋有一种亲近感。同样的主题，不同的文学体裁便构成了各个板块的内容。前些年我曾写过《对当下书法重形式轻内容现象的反思》一文，建议书家要自作诗文，所以我要身体力行。

学习书法已有四十多年了，尤其是近十年可以说专业搞书法了。我的书法走传统一路，楷书学唐人，取法颜柳，行书是二王、宋四家兼攻，而尤好苏、黄、米；草书则学《十七帖》《书谱》、黄山谷，近来对皇象《急就章》用功尤勤。我是不临帖不写字，慎言创作。我心仪典雅、真力弥满的作品，远离粗野狂怪，出于学术和教学，各种书体都喜欢，但最擅长的还是行书，楷书和草书，从诸体兼善角度说我没做到，但我可以把擅长的书体写得更精致一些。文墨相兼，『墨』也得好，否则就不是书法了。

刘熙载告诫学书者要『与古为徒』，重视继承。临帖本身就是对古人的认同，在中国没有任何一门艺术像书法这样讲究崇古的，古雅、古朴，甚至古拙都是上乘的，秦砖汉瓦，晋韵唐风，都是挥之不去的艺术情结。罗振玉说『泽古深者书自工。』信哉斯言！今人尽最大努力，也达不到古人的高度，因为古今文化、

学术背景不同，古人生活在毛笔时代，科举以书法为重，书法是古代文人不可或缺的本领。我们要正视这种差距，但我们也不能裹足不前，要在继承的基础上创新。年届耳顺，便意味着快到人生的另一个驿站了，我觉得更自由了，我要好好规划后几十年的生活，书要继续读，文要经常写，诗词常吟哦，书法仍临池不辍，我要用古人的理论指导实践，又以实践来检验古人理论的正确与否。

这是我的第二部书法作品集，我感谢为此书出过力的朋友和学生。首先要感谢辽宁省文联副主席、辽宁省书协主席胡崇炜先生，他在百忙之中为本书作序；感谢我的学生马枭雄为本书拍照，感谢本书付出的辛劳，感谢书法所研一、研二同学对我书展的各方面的支持。最感谢的还是内子秋砚，正是她策划的几个板块，才使本书井然有序。正是有你们的陪伴，我才不寂寞，才感到生活更有意义。『人生到处知何似？应似飞鸿踏雪泥。』我时常想起苏轼这一诗句。『鸿泥雪爪』，这本集子也算是留下了学书的印迹。自忖她肯定有不足，但比第一部作品集有明显提升，我也相信，不知何时出版的下一部集子肯定又优于这本集子，我认为那也是必须的。

杨宝林

2017 年 7 月 26 日于沈阳师范大学专家公寓

108